CLIP STUDIO PAINT

PRO | EX | for iPad | for iPhone 對應

筆刷素材集

U0050382

黑白插圖／漫畫篇

背景倉庫 著
株式会社セルシス 協力

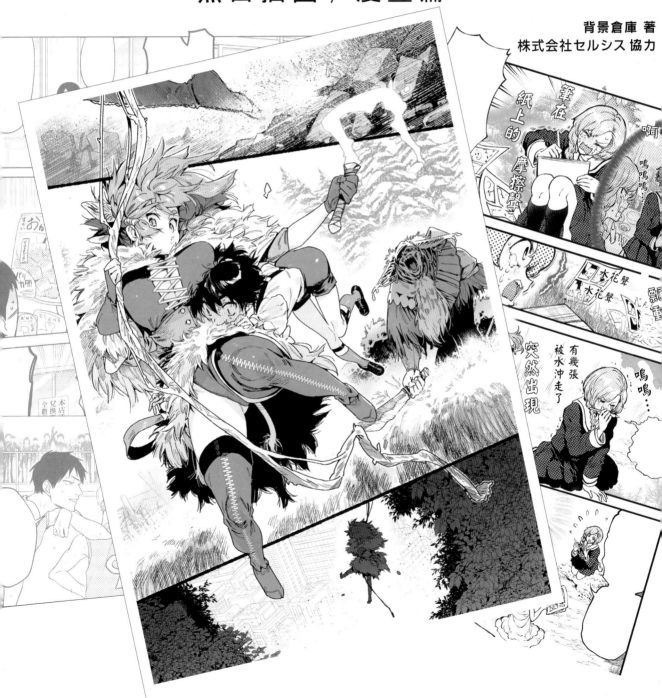

前言

非常感謝您購買這本《CLIP STUDIO PAINT 筆刷素材集 黑白插圖／漫畫篇》。
本書的內容是解說「CLIP STUDIO PAINT」用的筆刷素材，以及運用筆刷描繪的過程及運用方法。

本書的作者「背景倉庫」本來是以製作黑白漫畫及插圖用的圖像素材為主的公司，在剛開始提供「背景倉庫」的服務內容時，筆刷素材的應用方式還尚未普及。
當時一提到筆刷素材，都是針對「如何描繪出如 G 筆一般強而有力的線條」「如何描繪出像鉛筆一樣筆觸粗糙的線條」這類，焦點都放在筆尖的描繪手感設定等功能。
這種情形因為 CLIP STUDIO PAINT 的普及，僅僅數年不到就形成「將大樓或樹木登錄為筆刷的形狀」這樣的創意，轉變成為可以將背景及效果直接描繪出來的工具，對於筆刷素材的運用概念引起了一場革命性的變化。

在數位工具登場之前，描繪一幅漫畫需要依靠沾水筆和墨水，如流水般耗費大量的時間來進行描繪。
當我在以紙張與墨水作畫為主流的漫畫助手時代，即使不是很困難的背景，仍然免不了需要耗費時間，有耐心的一點一點手工描繪。然而，只要使用了筆刷素材，簡單一道筆劃，就能輕鬆地將畫面所需要的背景及群眾描繪出來。
就算是技巧熟練的漫畫助手，以手工描繪也需要耗時許久的塗黑閃光效果線或是不容易以刮削網點呈現出來的雲朵效果，以及相當注重作畫者個人資質的花草自然物等等，通通都只要 1 秒鐘的筆劃就能描繪完成。
簡直就是奇幻世界中的「夢幻之筆」了。

筆刷素材帶來的革命，可以說是與網點貼紙出現在只以墨水描繪所有效果的時代，以及最近數位繪圖工具普及後，大幅改變了漫畫製作環境的概念相比擬。
這次在本書的執筆過程中，就連身為作者的自己都因為親身目睹漫畫製作過程的重大轉捩點而感到十分驚訝以及感動。

製作筆刷素材的時候，我一邊想像著讀者們實際作畫的情景，傾心鑽研對於實際使用者來說，什麼才是最有效率的筆刷。因為在以黑與白呈現的黑白作畫的世界裡，每位畫家通常都會講究各自對於「線條」的表現手法；若是以筆刷工具來描繪時，那麼對於圖像這種需要經過變形處理或是改變倍率大小的素材，最重要的就是必須具備足夠充分的圖像品質了。

不過對於尋找筆刷素材的題材這方面，倒是沒有面臨到太多的困難。
「這個應該好用」「這個好像蠻有趣」從一開始就不斷湧現各種不同的題材靈感，經過嚴格挑選出確定具備實用性的素材，最終一共整理出了 195 種各式各樣的筆刷素材。

這 195 種筆刷素材全部都是由「背景倉庫」的製作團隊所自行創作，對於品質的要求，我們有絕對的自信。
相信各位一定可以在其中找到 -- 從以前就想要描繪，但因為受限畫功與時間不符合效益而不得不放棄 -- 這樣的題材。而且，因為這是設定好的筆刷，所以不光是可以重複使用，還可以用更加直觀的方式來描繪。
雖然這些是設計給黑白的漫畫、插圖使用的筆刷，實際上也是可以運用在彩色漫畫、插圖上的素材。

正因為是只能透過黑與白來呈現，難以矇混過關的領域，所以才更需要由專業的背景公司來提供素材。這也符合了「背景倉庫」所一直堅持的理念。
期許本書的筆刷素材可以成為各位的「夢幻之筆」。若能在各位的創作過程中發揮一些助益的話，那就是我們的萬幸了。

<div style="text-align: right;">2020 年 3 月「背景倉庫」　製作統括　蒼田山</div>

寺井赤音（TERAI AKANE）

漫畫家
除了『あまちんは自称♂』（講談社）1～5卷，在少年 Magazine-Edge 連載中之外，也參與電玩遊戲的插圖等工作。
喜歡的食物是鯖魚味噌

HP　http://chushiki.web.fc2.com/
Pixiv　https://www.pixiv.net/users/547068
Twitter　https://twitter.com/SyanhaiNihao

使用筆刷

範例 1
mb 公立學校風格走廊 _ 外側（第 81 頁）/ mb 公立學校風格走廊 _ 教室側（第 81 頁）/ mb 公立學校風格課桌椅 _ 側面（第 82 頁）/ mb 雲（第 111 頁）/ mb 便利商店貨架 2（第 86 頁）/ mb 收筆速度線（第 150 頁）/ mb 塗黑收筆線 _ 鋸齒狀（第 150 頁）

範例 2
mb 和風街景 _ 俯瞰（第 72 頁）/ mb 木紋（第 98 頁）/ mb 察覺（第 157 頁）/ mb 和風牆壁（第 74 頁）/ mb 砂礫（第 112 頁）

範例 3
mb 編織花紋 _ 袖口稜紋針織（第 120 頁）/ mb 手繪風格方格模樣（第 122 頁）/ mb 私立學校風格走廊 _ 教室側（第 81 頁）/ mb 繩子（第 124 頁）/ mb 鞋帶（第 124 頁）/ mb 收筆海膽框線（第 151 頁）

逆木ルミヲ（SAKAKIRUMIWO）

負責輕小説『ツンデレ悪役令嬢リーゼロッテと実況の遠藤くんと解説の小林さん』
（KADOKAWA）的漫畫版本，並於 B's-LOG COMICS 連載中。

HP https://tezzlemozzlejabby.wixsite.com/rumiwos
Pixiv https://www.pixiv.net/users/ 1890357
Twitter https://twitter.com/ sakakir

使用筆刷

範例 1
mb 下雨（第 114 頁）/ mb 樹蔭（第 94 頁）/ mb 闊葉樹（第 96 頁）/ mb 懸崖（第 112 頁）/
mb 雜草（第 100 頁）/ mb 草叢（第 100 頁）/ mb 岩塊（第 112 頁）/ mb 鐘乳石（第 113 頁）/
mb 小石子（第 112 頁）/ mb 水晶（第 117 頁）

範例 2
mb 水稻 _ 收割前（第 101 頁）/ mb 雜草（第 100 頁）/ mb 蘆葦（第 100 頁）/ mb 波斯菊（第
107 頁）/ mb 櫻花瓣（第 104 頁）/ mb 櫻花樹枝（第 104 頁）

範例 3
mb 西方城堡風格走廊（第 80 頁）/ mb 磚塊（第 74 頁）/mb 廢墟（第 88 頁）/ mb 收筆速度線（第
150 頁）/ mb 塗黑收筆線（第 150 頁）

下雨聲

下雨聲

哇啊！開始下雨了啦！

距離下一個城鎮還得花上一段時間，趁現在魔物還沒有出現，找個地方可以暫時休息吧！

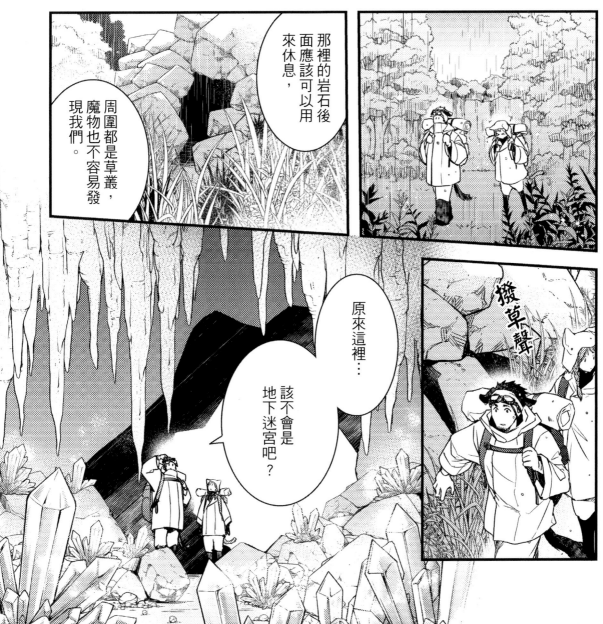

那裡的岩石後面應該可以用來休息，

周圍都是草叢，魔物也不容易發現我們。

撥草聲

原來這裡…該不會是地下迷宮吧？

皇ハマオ（SUMERAGI HAMAO）

負責輕小說『世界最高の暗殺者、異世界貴族に転生する』（KADOKAWA）的漫畫版本，並於 Young Ace UP 連載中。

Pixiv https://www.pixiv.net/users/674959
Twitter https://twitter.com/ sumeragihamao

使用筆刷

範例 1
mb 住宅區 _ 側面（第 72 頁）/ mb 窗簾（第 80 頁）/ mb 往來行人的群眾 1（第 145 頁） / mb 熱鬧街頭（第 87 頁）/mb 霓虹燈（第 92 頁）/ mb 海膽框線（第 151 頁）

範例 2
mb 啤酒罐 _ 散亂（第 126 頁）/ mb 啤酒罐 _ 直立（第 126 頁）/ mb 用餐 _ 居酒屋（第 127 頁）/mb 公寓的陽台（第 78 頁）/ mb 夜景（第 92 頁）

範例 3
mb 辦公室窗戶 1～4（第 77 頁）/ mb 驚慌群眾 1（第 146 頁）/ mb 瓦礫（第 88 頁）/ mb 靜電（第 148 頁）/ mb 岩塊（第 112 頁）/ mb 裂痕（第 88 頁）/ mb 揚塵（第 88 頁）

鳥叫聲

鳥叫聲

鳥叫聲

鳥叫聲

鳥叫聲

早上了…

我完全睡不著～

為什麼會做出那種事情──

那個時候我…

範例2

所以！妳要我再說多少次啊！

怎麼妳就是不肯相信我？

營業二課的河口先生一直都在注意學姐妳的一舉一動哦~

就算妳這麼說

那妳打算要我做何反應呢…

在別人家裡還喝得這麼醉

那個不苟言笑的河口先生…！

只有和學姐妳說話的時候，他的聲調會稍微上揚…而且還滿臉溫柔的笑容…

那一定是在喜歡學姐妳啦！

學姐妳不是也喜歡他那種類型嗎？！

蛤？妳在胡說八道些什麼

妳裝傻也沒用啦~我通通都知道~

因為…我才是真正一直在注意學姐妳的人

ゆうや（YOUYA）

『爛れた部屋に恋よっつ』（Libre）發售中
除此之外，並參與了其他短篇作品、插圖等工作。

使用筆刷

範例 1
mb 學生群眾 _ 歡欣 _ 正面 1（第 134 頁）/ mb 扶手（第 85 頁）/mb 微小群眾（第 142 頁）/
mb 學生群眾 _ 歡欣 _ 斜側面 1（第 134 頁）

範例 2
mb 平塗閃光線（第 151 頁）/ mb 演唱會觀眾的群眾 1（第 142 頁）/ mb 演唱會觀眾的群眾 _
遠景 1（第 142 頁）

範例 3
mb 行道樹（第 94 頁）/ mb 植栽 1（第 94 頁）/ mb 磚塊（第 74 頁）/ mb 西式窗戶（第 78 頁）

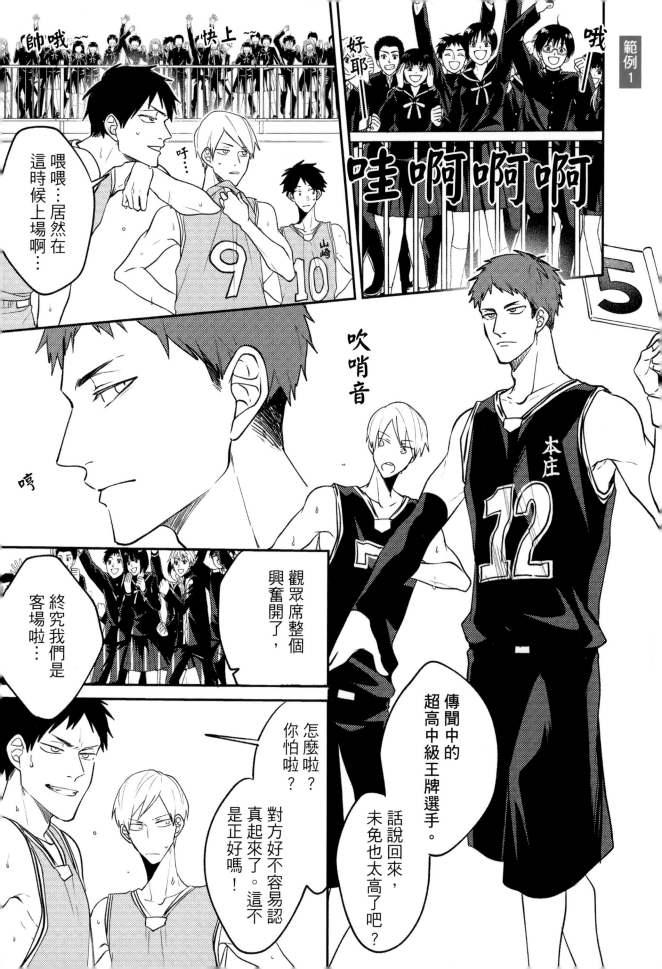

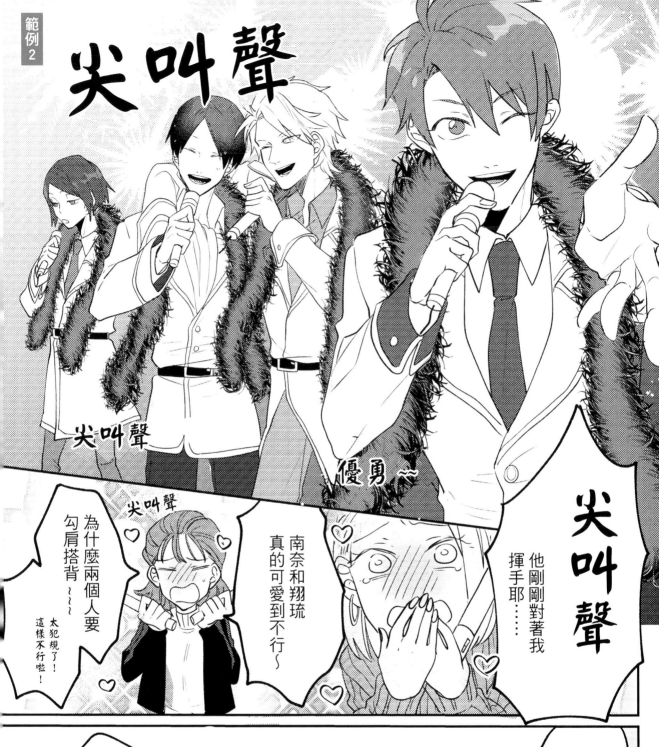

範例2

他走了嗎？

樹木摩擦聲

範例3

與其說是城堡，更像是要塞了…

連一個窗戶也沒有，不過接下來要怎麼樣才能進入建築物啊？

總算好不容易潛入城內了，

啊～…

啊！有了，在那裡！

哎～這沒辦法吧…

目錄

序　章

第 5 章　群眾筆刷

第 6 章　效果筆刷

本書的使用方法

可以在繪圖軟體的畫布上進行描繪（筆劃或是填充上色等），使用起來就如同沾水筆或毛筆一般的功能，稱為「筆刷」（筆刷工具）。CLIP STUDIO PAINT 雖然已經有可以簡單使用的預設筆刷，但也可以自行製作自訂的筆刷。本書大量收錄了作者所自行製作的筆刷素材，並將其使用方法介紹給各位讀者。

再也不想被說是畫面上只有臉部的漫畫！本書包含了只要簡單幾筆就可以描繪出街景及群眾的筆刷。如同花草一般，既可以當作背景，也可以當作插圖畫面重點的筆刷，一瞬間就能夠描繪出鞋子上的鞋帶或是拉鏈等原本需要耗費多時部位的筆刷等，附錄的 CD-ROM 收錄了 195 種具有特徵的筆刷。

透過描繪線條（筆劃）或者是如印章般按壓使用（蓋章），可以讓樹木及建築物像是魔法般顯現出來的筆刷，相信會給漫畫及插圖製作帶來劃時代的便利！

頁面構成

第 1 章

這是為了能夠熟練運用本書附屬筆刷素材的基本操作章節。藉由公開製作過程來解說筆劃和蓋章這類運筆的技法，以及實際繪製漫畫時的技法。

筆刷技法動畫檔案的位址　　　●　＞　■ 01brushtechnique

操作項目的主題

解說概要

透過文章及圖示來詳細解說筆刷技法

檔案名

□ 在筆劃中改變筆壓.mp4

補充

補充欄位是針對筆刷使用方法的一些補充資訊。

※ 第 2 章之後會在各處出現這個小欄位

MEMO

MEMO 欄是針對 CLIP STUDIO PAINT 的使用方法，以及漫畫或插圖描繪方法的訣竅進行解說的內容。

第 2 章～第 4 章

介紹本書附屬的筆刷素材及解說使用方法的章節。第 2 章是「自然物筆刷」、第 3 章是「人工物筆刷」、第 4 章是「效果筆刷」的操作說明。

筆刷檔案的位址　　　● > ▣ 02artifact > ▣ 01cityscape

檔案名稱與檔案大小

▢ cityscape01.sut（667K）

＊檔案大小僅供參考。會因為 OS 作業系統等不同環境而有所差異。

安裝至 CLIP STUDIO PAINT 時的筆刷名稱

筆刷

筆刷概要

使用時的重點

透過文章與圖例，以 STEP 形式來解說筆刷的具體使用方法。

圖說符號

下圖的符號是表示筆刷的筆劃方向或是蓋章的使用方法。

筆劃　　　　　　　　　　　蓋章

＊各章的顏色會有所不同。

選單指令的標記

Windows 版的 [檔案] 選單中的操作指令，有一部分會歸納於 macOS 版的 [CLIP STUDIO PAINT] 選單中，或是 iPad、iPhone 版的❷選單中。

關於按鍵的標記

本書是以「Windows」為基礎進行解說。macOS 與 iPad 系統的按鍵標記會有一部分不同，執行本書所記載的快速鍵時，請如同下表自行代換按鍵名稱。

Windows		macOS
Ctrl	→	command
Alt	→	option

在 iPad 的系統中，可透過「邊緣鍵盤」來使用這些按鍵。由左側（或者是右側）的畫面外朝向畫面內滑動手指，即可顯示邊緣鍵盤。

顯示邊緣鍵盤

關於附屬 CD-ROM

本書附屬的 CD-ROM 可以使用於裝設有讀取 CD-ROM 設備的 PC 電腦（Windows 以及 macOS）。此外，透過 PC 電腦、可攜式應用程式「CLIP STUDIO」及「iCloud」軟體，在 iPad、iPhone 也可使用筆刷（參照第 27 頁）。 CD-ROM 中收錄有操作筆刷的技法影片以及原創的筆刷素材檔案。請在詳細閱讀以下說明後再行使用。

資料夾構成

CD-ROM 資料夾的構成如下。

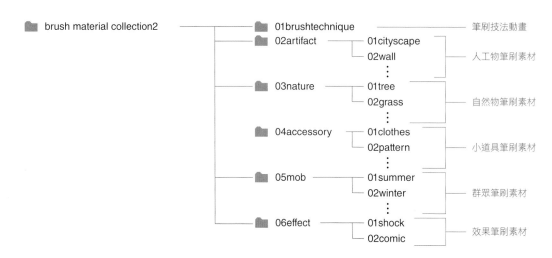

關於使用系統環境

附屬的筆刷素材建議於以下系統環境中使用。

OS

Windows7 ~ 10 / Mac OS X 10.10 Yosemite ~ macOS 10. 15 Catalina / iOS12、iPad OS13（iPad） / iOS13.1（iPhone）

CLIP STUDIO PAINT

PRO 以及 EX Ver 1.9.7 / for iPad 1.9.8 / for iPhone 1.9.8

其他

在 CLIP STUDIO PAINT 建議的作業環境中使用。詳細內容請至下述セルシス公司的官方網站確認。

CLIP STUDIO PAINT 作業環境
https://www.clipstudio.net/paint/system

其他使用上的注意事項

○ 本書收錄的所有資料（動畫、筆刷素材）的著作權歸屬於作者。 本書收錄的筆刷素材可使用於同人誌或個人喜好的插圖、商業漫畫等作品製作。
○ 禁止一切的資料轉載、讓渡、散發、販賣等行為。
○ 技法影片為 MP4 格式（.mp4）。播放影片請使用 Windows Media Player 或 QuickTime 等播放軟體。
○ 筆刷素材為 CLIP STUDIO PAINT 筆刷素材格式（.sut）。使用時需要安裝至 CLIP STUDIO PAINT。安裝方法請參考次頁。
○ 筆刷素材的描繪手感，有部分是配合作者的運筆習慣。特別是筆壓的部分每個人的習慣不同，請適度調整設定（第 48 頁）。
○ 筆刷的尺寸，請依照畫布的大小以及想要描繪的主題尺寸不同，適度調整設定。
○ 也請務必先閱讀「CD-ROM データご使用の前にお読みください .txt（使用 CD-ROM 資料前請先閱讀事項 .txt）」檔案的內容。

1 筆刷的安裝方法

這個章節要為各位解說收錄在本書附屬 CD-ROM 的筆刷素材的安裝方法。如果將所有的筆刷素材都直接安裝至 CLIP STUDIO PAINT 的話，要想找出需要的筆刷素材會變得相當辛苦。因此本章也會一併解說筆刷的分類方法。

1 以拖曳 & 放下的方式安裝 PC 電腦版

這是 PC 電腦版 CLIP STUDIO PAINT 的安裝方法。不論是「PRO」或「EX」版本，方法都是共通的。解說會以 Windows 版進行。

STEP 1 透過 PC 電腦讀取本書附屬的 CD-ROM，打開想要安裝的筆刷素材資料夾。

STEP 2 啟動 CLIP STUDIO PAINT，將筆刷素材檔案拖曳 & 放下至輔助工具面板。

這裡是將筆刷檔案拖曳 & 放下至 [鉛筆] 工具的輔助工具面板

輔助工具面板

STEP 3 筆刷素材會安裝於放下位置的輔助工具面板上。

安裝

MEMO

為了避免後續找不到筆刷素材安裝的位置，請在工具面板確實選擇工具後，接著才在輔助工具面板拖曳 & 放下筆刷素材。

MEMO

也可以一次將數個筆刷素材檔案一起拖曳 & 放下至程式中。

2 使用 CLIP STUDIO，安裝至 iPad、iPhone 版

因為 iPad 及 iPhone 無法直接讀取 CD-ROM 的關係，必須透過 PC 電腦（Windows 或是 macOS）來進行安裝。這裡是使用可攜式應用程式「CLIP STUDIO」的素材同步功能來解說安裝方法。解說是以 iPad 版作為示範。

STEP
1
將 CLIP STUDIO PAINT 安裝在 PC 電腦後，啟動程式。與「■ 以拖曳 & 放下的方式安裝 PC 電腦版」的步驟相同，將筆刷素材安裝至 CLIP STUDIO PAINT。
接下來，開啟素材面板，點擊■，建立素材檔案夾。這裡是將其命名為「mb 素材集」。

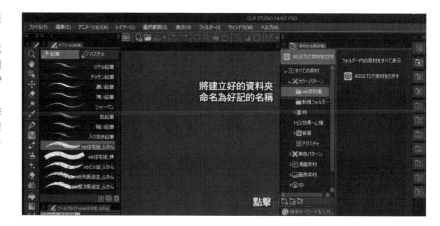

STEP
2
將安裝好的筆刷素材，拖放至「mb 素材集」檔案夾。

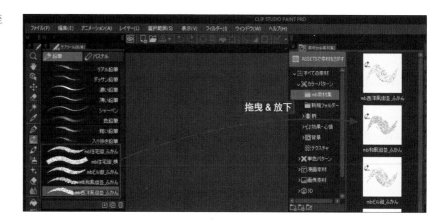

STEP
3
點擊 [開啟 CLIP STUDIO ⑥]，執行可攜式應用程式「CLIP STUDIO」。

STEP
4
可攜式應用程式「CLIP STUDIO」開啟後，請登入 CLIP STUDIO 帳號。

MEMO

若要執行素材的同步作業，或是使用雲端資料庫進行備份，需要先登入 CLIP STUDIO 帳號。以可攜式應用程式「CLIP STUDIO」登入時會顯示對話視窗，請點擊 [登入帳號] 進行登入手續。

STEP 5 點擊 [素材管理] 後，會顯示與素材面板相同的資料夾，接著點擊「mb 素材集」資料夾。

STEP 6 畫面中會顯示放入資料夾中的筆刷素材，此時將 [同步切換] 設定為開啟，再點擊 [立即同步]。

STEP 7 開啟 iPad 版的 CLIP STUDIO PAINT（CLIP STUDIO PAINT for iPad），點擊 [開啟 CLIP STUDIO 🌀]。

STEP 8 「CLIP STUDIO」開啟後，登入 CLIP STUDIO 帳號，依序點擊 [素材管理] → [雲端] 分頁。如此便會顯示出在 PC 版同步的筆刷素材，點擊 [新建下載 🌥] 進行下載作業。

STEP 9 回到 CLIP STUDIO PAINT 程式。選擇要安裝位置的工具及輔助工具群組，開啟素材面板。勾選同步的筆刷素材，點擊 🌀。

STEP 10 可以看到筆刷素材已經安裝至選擇的輔助工具面板。

3 使用 iCloud 安裝 iPad、iPhone 版本

即使不使用可攜式應用程式「CLIP STUDIO」，只要設法將筆刷素材檔案儲存至 iPad、iPhone 當中，便可進行安裝。這裡要為各位介紹透過 Apple 公司提供的「iCloud」雲端資料庫服務進行安裝的方法。

MEMO

每一個 Apple ID 都能夠免費使用 5GB 容量的 iCloud 雲端資料庫。

STEP 1　以 PC 電腦讀取本書附屬的 CD-ROM，並以網頁瀏覽程式連結至「iCloud（https://www.icloud.com/）」。接著登入 Apple ID。

iCloud 的畫面

MEMO

登入後系統會要求進行雙重驗證。請輸入 iPad 或是 iPhone 所顯示的 Apple ID 確認碼。

MEMO

如果不是在平常慣用的 PC 電腦進行登入的話，請將 [保持登入狀態] 的勾選取消。此外，對於「請問是否信任這個網站？」的詢問，請回答「不信任」。

STEP 2　順利登入帳號之後，iCloud 的畫面會改變，請點擊「iCloud Drive」。
當 iCloud Drive 的畫面出現後，請點擊 ⊕ 上傳符號。

STEP 3　畫面上會出現對話框，請在 PC 電腦上開啟想要安裝的本書附屬 CD-ROM 筆刷素材的資料夾。選擇筆刷素材，點擊 [開啟]。

STEP 4　筆刷素材檔案會上傳至 iCloud 保存。

MEMO

也可以使用將 app 版 iCloud 安裝至 PC 電腦的方法。

5 開啟 iPad 版的 CLIP STUDIO PAINT（CLIP STUDIO PAINT for iPad），點選筆刷素材想要安裝的輔助工具面板的選單顯示■→選擇 [讀取輔助工具]。

6 點擊顯示畫面中的 [網站]，選擇 [iCloud Drive]。

7 畫面中可以看到儲存在 iCloud 裡的筆刷素材，請點擊檔案。

8 筆刷素材會安裝至輔助工具面板。

MEMO

另外也有將 PC 電腦與 iPhone、iPad 連接後，使用「iTunes」軟體進行安裝的方法。

3 筆刷的分類

本書附屬的筆刷素材約有 195 種，如果一次安裝所有筆刷的話，要找出想要使用的筆刷將會變得非常辛苦。因此建議只安裝需要使用的筆刷即可。此外，CLIP STUDIO PAINT 的輔助工具面板上的筆刷素材（輔助工具）分類相當容易。只要將筆刷素材拖曳 & 放下就能移動到別的工具或輔助工具組，或是獨立為新的工具或輔助工具組。新建立工具或輔助工具組時，若能依照種類區分的話，使用起來會更為便利。

MEMO

輔助工具組名稱可以透過輔助工具面板命令列顯示■→ [設定輔助工具組] 進行變更。

2 CLIP STUDIO PAINT 的基礎知識

這裡要解說熟練本書的筆刷運用所需要事先了解的 CLIP STUDIO PAINT 操作知識。

1 CLIP STUDIO PAINT 的畫面與構成

這是 CLIP STUDIO PAINT 的畫面（Windows 版 · PRO 版本）。選擇工具或功能後，即可在畫布上描繪插圖。

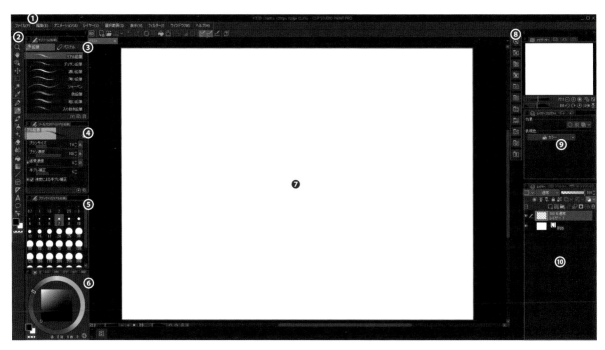

❶選單列表⋯⋯⋯⋯⋯可以選擇預先準備好的功能。
❷工具面板⋯⋯⋯⋯⋯可以選擇基本的工具。
❸輔助工具面板⋯⋯⋯⋯可以配合細節的用途選擇工具。
❹工具屬性面板⋯⋯⋯⋯可以設定工具。
❺筆刷尺寸面板⋯⋯⋯⋯可以直覺的選擇筆刷尺寸。
❻色環面板⋯⋯⋯⋯⋯可以設定顏色。在黑白插圖與漫畫中所使用的顏色是黑、白2色。

❼畫布⋯⋯⋯⋯⋯⋯⋯在這裡描繪插圖。
❽素材面板⋯⋯⋯⋯⋯可以管理網點、各種素材以及下載的檔案資料。
❾圖層屬性面板⋯⋯⋯⋯可以對所選擇的圖層進行網點等效果及顯示顏色的設定。
❿圖層面板⋯⋯⋯⋯⋯可以執行圖層的管理及各種設定。

MEMO

可以在 CLIP STUDIO PAINT 的官方 Web 網站（https://www.clipstudio.net/）下載 CLIP STUDIO PAINT 的免費體驗版。免費體驗版的有效期限為 30 日。想要使用體驗版的所有功能，需要在「創作応援サイト CLIP STUDIO（https://www.clip-studio.com/clip_site/）」登記 CLIP STUDIO 帳號。只要完成體驗版的試用登記，即可保存建立好的檔案資料，並且無限制使用所有的功能。
如果想要繼續使用的話，可以購買授權，登記序號後立即開通轉換為正式產品版。

MEMO

iPad 版（CLIP STUDIO PAINT for iPad）以及 iPhone 版（CLIP STUDIO PAINT for iPhone），可以在「AppStore」下載。
開啟 iPad 版後，可以在 🅿 選單→ [APP 應用程式的購買‧版本 / 變更支付方案] 選擇想要的方案。若選擇 [EX 月繳] 或是 [EX 年繳] 方案，即可在 6 個月內免費體驗 iPad 版的所有功能。
此外，選擇方案時，請注意若不是選擇「EX」版本，將無法免費體驗，而會直接開通產品版，每個月都會被收取使用費。
免費體驗後如想升級為「PRO」版本繼續使用時，需要在免費體驗期間結束前進行變更。

2 建立黑白插圖描繪用的畫布

建立單色的黑白插圖用畫布的步驟。

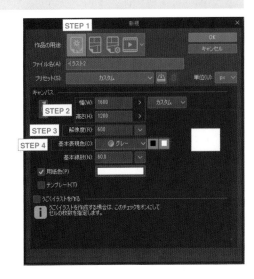

STEP 1
選擇 [檔案] 選單→ [新建]，在顯示的 [新建] 對話框中的 [作品用途]
選擇 [插圖]。

STEP 2
設定畫布的尺寸。

STEP 3
設定解析度。如果要考慮印刷品質的話，請設定為 600dpi 以上。

STEP 4
指定圖層可以使用的顏色（顯示顏色）。如果想要呈現出細微的濃淡
時，可以選擇 [灰色]，如果想要黑、白顏色的顯示分明的話，請選
擇 [黑白]。

3 建立黑白漫畫用的畫布

漫畫用的畫布，可以建立成具有十字標示（製本印刷時的範圍導引線），以
及方便漫畫描繪的導引線的畫布，會比較容易進行作業。

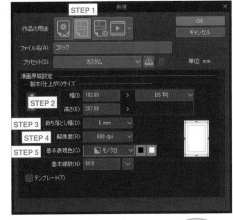

STEP 1
選擇 [檔案] 選單→ [新建]，在顯示的 [新建] 對話框中的 [作品用途]
選擇 [漫畫]。

STEP 2
設定漫畫的尺寸。實際的畫布會建立成包含導引線在內，相較此處的
尺寸設定更大上一圈的尺寸。

STEP 3
設定即使製本裁切不夠精準也無妨的預留區域。如果想要描繪至頁面
邊緣的話，請連同這個區域一起描繪。

STEP 4
設定解析度。如果要考慮印刷品質的話，請設定為 600dpi 以上。

STEP 5
指定圖層可以使用的顏色（顯示顏色）。如果想要呈現出細微的濃淡
時，可以選擇 [灰色]，如果想要黑、白顏色的顯示分明的話，請選
擇 [黑白]。

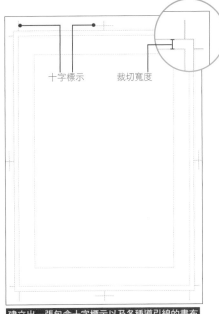

十字標示　　　裁切寬度

建立出一張包含十字標示以及各種導引線的畫布

MEMO

在「EX」版本中，若是勾選 [複數頁面]，就能夠一併管理複數頁
面的畫布。是可以將檔案視為一整本書來管理的方便功能。

4 經常使用的工具

CLIP STUDIO PAINT 具備因應不同用途的各式各樣工具。

選擇範圍工具	自動選擇工具	製作選擇範圍的工具。	
沾水筆工具	鉛筆工具	軟體內建的預設筆刷。	
毛筆工具	噴槍工具		
橡皮擦工具		在想要刪除的部分拖曳游標即可刪除的工具。	
填充上色工具		可以將線條框起來的範圍,或是選擇範圍整個填滿上色的工具。	
漸層工具		用來呈現自然的濃淡變化,建立漸層效果的工具。	
尺規工具		軟體內建預設有可以輔助描繪水平垂直筆劃的「直線尺規」,以及簡單就能建立透視線的「透視尺規」等等。	

MEMO

描繪漫畫時,下列工具也相當方便。

分格工具

用來區隔分鏡畫格時的便利工具。

文字工具

用來輸入對白等文字的工具。

對白框工具

可以用來建立對白框的工具。

5 工具的選擇 · 設定方法

工具基本上可以在「工具面板」「輔助工具面板」「工具屬性面板」「輔助工具詳細面板」中進行選擇、設定。本書附屬的各種筆刷安裝後即可當作工具使用,因此也是在以上的面板進行操作。

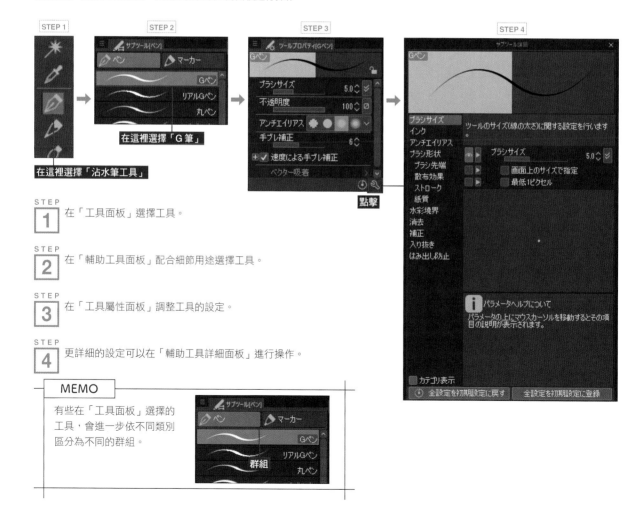

STEP 1　在「工具面板」選擇工具。

STEP 2　在「輔助工具面板」配合細節用途選擇工具。

STEP 3　在「工具屬性面板」調整工具的設定。

STEP 4　更詳細的設定可以在「輔助工具詳細面板」進行操作。

MEMO

有些在「工具面板」選擇的工具,會進一步依不同類別區分為不同的群組。

6 變更筆刷尺寸的方法

筆刷尺寸可以在「筆刷尺寸面板」進行變更。
除此之外,也可以在「工具屬性面板」改變筆刷尺寸的設定項目,或是按下鍵盤的
[] (變大)、[] (變小),以及按住 [Ctrl] + [Alt] 在畫布上進行拖曳的方法。

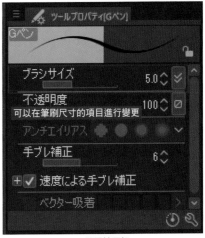
工具屬性面板

筆刷尺寸面板

7 選擇顏色的方法

黑白插圖及漫畫,基本上只需要使用到黑色及白色來進行描繪。
色環面板左下的色彩圖示,會顯示現在選擇的描繪色,以及馬上可以切換使用的描
繪色。預先將「主要色」設定為黑色,「輔助色」設定為白色,只要一個點擊的動
作,即可切換描繪色。若選擇「透明色」的話,則可以將筆刷當作橡皮擦使用。

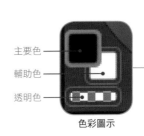

主要色
輔助色
透明色

色環面板

色彩圖示

即使選擇了紅色

也只能描繪出黑色

8 透過圖層來建立選擇範圍

以 Ctrl + 點擊圖層面板上的圖層預覽縮圖，即可由圖層的描繪部分建立選擇範圍。
這是一種可以建立已經描繪完成部分的選擇範圍，然後將那個範圍擴大後製作成白
色鑲邊效果等等，可以運用在許多場合的功能。

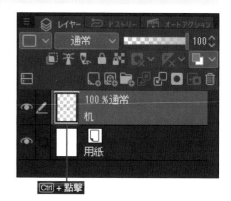

Ctrl + 點擊

> **MEMO**
>
> 以 Ctrl + 點擊圖層資料夾或圖層蒙版預覽縮圖，也可以建立選擇範圍。

9 圖層蒙版的活用

圖層蒙版是將描繪在圖層上插圖的一部分不顯示隱藏起來的功能。
並且因為不是將插圖本身消除，只是遮蓋（隱藏）起來的關係，隨時
都可以將插圖恢復原狀。
下面的步驟即為圖層蒙版的基本使用方法。我們要將窗框與人物、桌
子的重疊部分隱藏起來。

STEP 1 由圖層建立選擇範圍，只選擇畫面前方的人物與桌子。

STEP 2 在圖層面板上選擇一個想要建立圖層蒙版的圖層（在這裡是窗戶的圖層），點擊「建立圖層蒙版 ◙」。

點擊　　　　　　　　建立了一個圖層蒙版

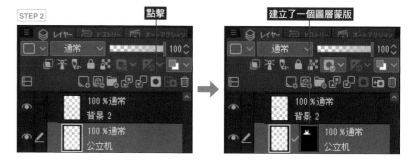

STEP 3 重疊的部分會被隱藏起來，整個畫面看起來更加自然。
除了可以在選擇了圖層蒙版的預覽縮圖的狀態下，進行蒙版範圍內的描繪作業
外，只要將圖層蒙版本身刪除的話，就能夠恢復到原來的狀態。

> **MEMO**
>
> 對選擇範圍進行蒙版處理以外，透過 [圖層] 選
> 單 → [圖層蒙版] → [在選擇範圍外製作蒙版] 的
> 操作，可以將選擇範圍以外都建立蒙版隱藏起
> 來。
> 另外，在選擇了圖層蒙版預覽縮圖的狀態下，以
> 橡皮擦或是透明色筆刷進行消除的話，也可以將
> 筆刷通過的部分隱藏起來。

10 圖像的變形

透過 [編輯] 選單→ [變形]，可以執行圖像的放大、縮小、旋轉、變形等操作。

放大・縮小・旋轉（Ctrl＋T）

執行將圖像的放大、縮小、旋轉等操作的功能。放大或縮小可以藉由拖曳「縮放控點」來進行。

想要旋轉圖像時，可以在游標顯示為 ↖↘ 時，朝向想要旋轉的方向拖曳即可。按下 Enter 或者是圖像下方顯示的 ✓ 進行確定，就能夠完成操作。

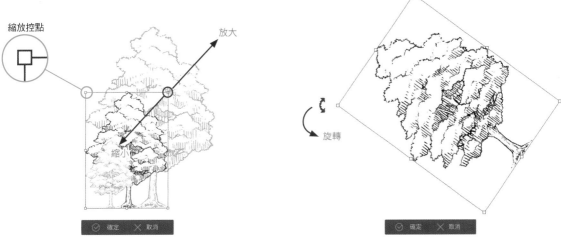

自由變形（Ctrl＋Shift＋T）

可以用來變更圖像的形狀，配合畫面的深度調整變形的功能。只要拖曳「縮放控點」，即可自由變形。按住 Ctrl 拖曳「縮放控點」，也可以放大、縮小圖像。

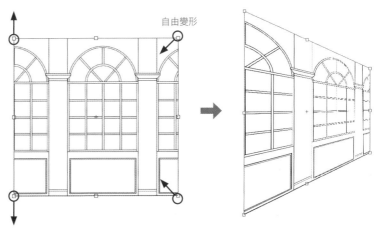

11 尺規工具

尺規工具當中備有各式各樣不同種類的尺規，可以用來當作輔助工具。下列的尺規是使用起來尤其方便的工具。

直線尺規
想要朝向上、下或是斜側方向描繪出筆直筆刷時的方便尺規。

特殊尺規
想要描繪出放射線、平行線或是同心圓時，可以用來當作導引線的尺規。

透視尺規
想要描繪出畫面景深或是立體感時的方便尺規。能夠描繪出符合透視圖法的線條。

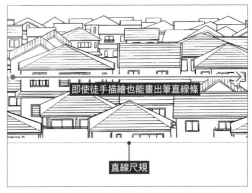

12 圖層屬性

在圖層屬性面板，可以對於選擇的圖層，進行各種不同的效果設定。

圖層屬性面板

邊界效果 ⬭

加上邊界的效果。將這個效果設定為開啟的話，可以選擇 [邊緣] 以及 [水彩邊界]，也可以設定邊緣的粗細與顏色。藉由加上邊緣的處理，可以強調角色人物的外形輪廓，使其不至於埋沒在背景當中。

網點 ▦

這是將灰色的濃淡置換成符合漫畫風格的黑色網點表現的「網點」效果。只要一個點擊的動作，就能將灰色填充上色或漸層的部分轉換成網點效果的便利功能。次頁將會有更詳細的解說。

線數及網點的形狀也可以選擇變更

圖層顏色 ▣

這是可以用來置換顏色的效果。當圖層的顯示顏色為 [灰色] 或是 [黑白] 時，以黑色描繪的部分可以置換成設定為 [圖層顏色] 的顏色；以白色描繪的部分可以置換成設定為 [輔助色] 的顏色。想要在黑白插圖加上一個重點強調色彩時（比方說只想在瞳孔加上顏色時），是非常方便的效果。

點擊這裡就能改變顏色

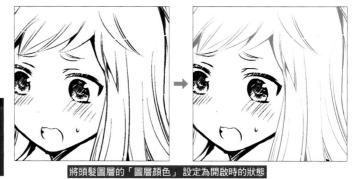

將頭髮圖層的「圖層顏色」設定為開啟時的狀態

顯示顏色

可以改變選擇的圖層的顯示顏色。舉例來說，即使畫布建立時的基本顯示顏色為 [灰色]，也可以只將選擇的圖層設定為 [彩色] 或是 [黑白] 的顯示顏色。

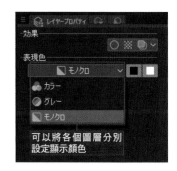

可以將各個圖層分別設定顯示顏色

MEMO

當設定的顯示顏色與畫布建立時的基本顯示顏色不同時，會依照設定的顯示顏色不同而有不同的圖標。

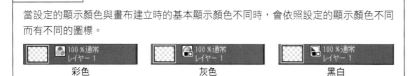

彩色　　　　　　　　灰色　　　　　　　　黑白

CLIP STUDIO PAINT 的網點建立方法有幾種不同的方式。請依照自己習慣的方法進行即可。

使用圖層屬性的網點效果

這是在前頁解說過的方法。

將圖層的顯示顏色設定為 [灰色]，然後以黑色進行填充上色。調整透明度，將圖層屬性的 [網點] 設定為開啟。於是，就會呈現出配合不同黑色濃度的網點效果。

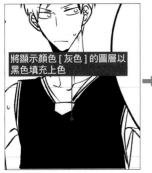

將顯示顏色 [灰色] 的圖層以黑色填充上色

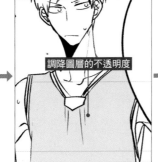

調降圖層的不透明度

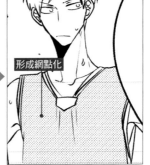

形成網點化

圖層屬性面板

MEMO

以黑白 2 色進行製作的黑白原稿，為了不讓顯示顏色 [灰色] 與 [黑白] 圖層同時混在一起，請務必要將 [灰色] 的圖層進行網點化處理。如果不進行網點化處理的話，最後完成時可能會與自己預期的效果不同。

由素材面板貼上畫布

先建立想要貼上網點部分的選擇範圍，然後在素材面板上選擇網點的種類，拖放至選擇範圍內。

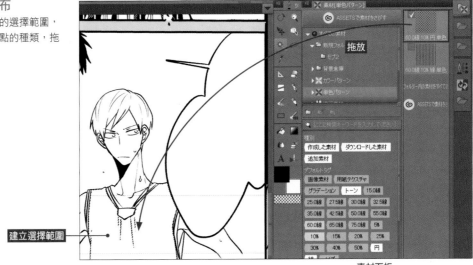

建立選擇範圍

素材面板

在網點圖層上描繪

依 [圖層] 選單→ [新圖層] → [網點] 的步驟進行選擇，在 [簡易網點設定] 的對話框設定網點的種類與濃度。這麼一來，就會新建一個將設定好的網點貼滿整個畫布的圖層。

然後將所有的網點都刪除，以筆刷或填充工具進行描繪，就能將設定好的網點貼在任何想要貼上的位置。

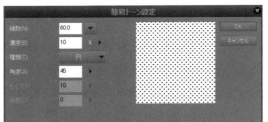

[簡易網點設定] 對話框

建立一個網點圖層

圖層面板

14 網點技巧（漸層網點）

這裡要介紹透過慢慢改變網點的大小來呈現出濃淡效果的「漸層網點」技巧。製作的方法有以下 2 種。

漸層網點的黏貼方法 1

建立一個想要黏貼漸層網點部分的選擇範圍，點選漸層工具的 [漫畫用漸層]，並在想要貼上網點的部分以濃的部分→淡的部分的方式，拖曳漸層工具的游標。

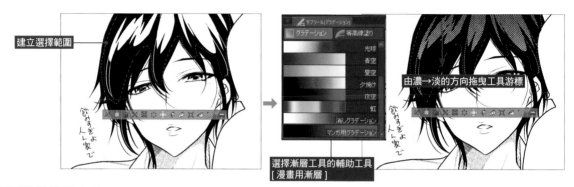

漸層網點的黏貼方法 2

在漸層工具的 [由背景色到描繪色] 建立灰色的漸層，並將「圖層屬性」的「效果」→「網點」設定為開啟，使漸層變成網點化效果。

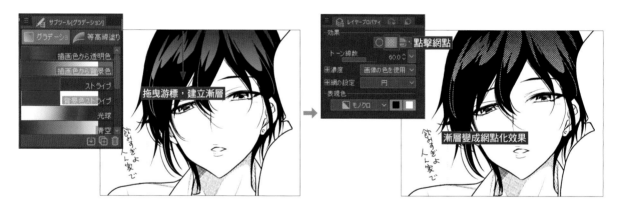

15 網點技巧（重疊貼上網點）

這裡要介紹將 2 種不同網點重疊貼上的技巧。如此可以加深網點的濃度，表現出比單純貼上網點更具立體深度的效果。然而，要注意像這樣藉由網點的重疊來改變網點形狀，有可能會造成摩爾紋（印刷不良）的原因。

網點的重疊方法

在網點圖層的上方，重疊一個網點圖層，並在重疊上來的圖層的「圖層屬性」，依「網的設定」→「網的位置」的順序，將網點錯開位置（這裡是設定為「x」=「3」、「y」=「3」）。

> **MEMO**
>
> 所謂的摩爾紋，指的是網點圖樣裡的點紋如果過於細小，或是重疊黏貼時，在插圖或漫畫經過擴大縮小處理時，網點的形狀產生變化，導致印刷出原本沒有預期到的模樣的現象。在尚未熟練前，請先將網點線數設定為「60 線」來使用吧！除此之外的注意事項還有只要使用了網點，印刷時就務必要以原尺寸進行印刷；網點一定要用單一黑色製作，並且不要經過抗鋸齒效果處理。

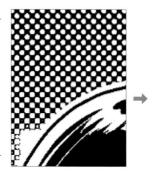

筆刷的基本知識

基本知識

1 使用筆刷的訣竅

收錄於本書的筆刷都是簡單就能夠描繪出複雜的質感及圖樣的筆刷，不過有時候也需要對於筆劃的方法下一些工夫。在這裡要為各位簡單解說一些使用的訣竅。附屬的 CD-ROM 中也有實際使用筆刷的影片可供各位參考。

📄 橫向的筆劃 .mp4/ 縱向的筆劃 .mp4

1 橫向／縱向的筆劃

最基本的筆劃，也就是畫出線條的方法。由開始下筆到提筆都保持一定的筆壓、速度，朝向特定方向筆劃的方法。

除了橫向、縱向的筆劃之外，也可以劃出弧線來表現動態的變化以及流動感，效果相當好。

這種方法效果良好的筆刷

· mb 廢墟	· mb 體育賽事觀戰群眾
· mb 衣架上的衣服	· mb 體育賽事觀戰群眾 _ 歡欣
· mb 塞車	· mb 電車裡的群眾 _ 立姿
· mb 夜景	· mb 電車裡的群眾 _ 坐姿
· mb 植栽	· mb 往來行人的群眾
· mb 木紋	· mb 籃球花紋
· mb 水稻 _ 插秧後	· mb 點描
· mb 水稻 _ 收割前	
· mb 懸崖	
· mb 樹蔭	

筆劃

「mb 木紋」筆刷

補充

有部分筆刷已經有預先設定好筆劃的方向。

📄 在筆劃中改變筆壓 .mp4

2 在筆劃中改變筆壓

這是刻意地在描繪過程中改變筆壓強弱的筆劃方法。在筆劃的過程中，可以讓筆刷尺寸以及筆刷濃度呈現出變化。

這種方法效果良好的筆刷

· mb 住宅區 _ 俯瞰	· mb 西式制服群眾 _ 歡欣 _ 正面
· mb 大樓林立 _ 俯瞰	· mb 西式制服群眾 _ 歡欣 _ 斜側面
· mb 和風街景 _ 俯瞰	· mb 西式制服群眾 _ 拍手 _ 正面
· mb 西方風格街景 _ 俯瞰	· mb 西式制服群眾 _ 拍手 _ 斜側面
· mb 塞車	· mb 體育賽事觀戰群眾 _ 遠景
· mb 夏裝群眾 _ 歡欣 _ 正面	· mb 演唱會觀眾的群眾
· mb 夏裝群眾 _ 歡欣 _ 斜側面	· mb 演唱會觀眾的群眾 _ 遠景
· mb 夏裝群眾 _ 拍手 _ 正面	· mb 商業區的群眾 _ 通勤
· mb 夏裝群眾 _ 拍手 _ 斜側面	· mb 商業區的群眾 _ 工作中
· mb 冬裝群眾 _ 歡欣 _ 正面	· mb 驚慌群眾
· mb 冬裝群眾 _ 歡欣 _ 斜側面	· mb 雷電
· mb 冬裝群眾 _ 拍手 _ 正面	· mb 靜電
· mb 冬裝群眾 _ 拍手 _ 斜側面	· mb 衝擊波
· mb 學生群眾 _ 歡欣 _ 正面	
· mb 學生群眾 _ 歡欣 _ 斜側面	
· mb 學生群眾 _ 拍手 _ 正面	
· mb 學生群眾 _ 拍手 _ 斜側面	

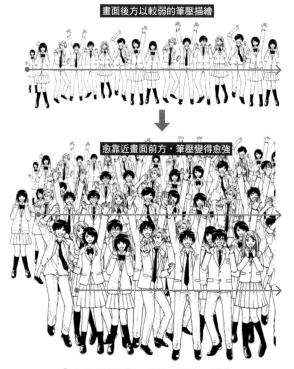

畫面後方以較弱的筆壓描繪

愈靠近畫面前方，筆壓變得愈強

「mb 西式制服群眾 _ 歡欣 _ 正面 1」筆刷

□ 鋸齒狀筆劃 .mp4

3 鋸齒狀筆劃

這是朝向特定方向的鋸齒狀筆劃方法。不同的筆刷有各自適合的鋸齒狀筆劃的方向。

這種方法效果良好的筆刷

・mb 住宅區 _ 俯瞰
・mb 大樓林立 _ 俯瞰
・mb 和風街景 _ 俯瞰
・mb 西式風格街景 _ 俯瞰
・mb 瓦礫
・mb 針葉樹 _ 遠景
・mb 闊葉樹 _ 遠景
・mb 下雨
・mb 水面 _ 線稿
・mb 雪
・mb 暴風雪
・mb 星空

・mb 保特瓶 _ 散亂
・mb 啤酒罐 _ 散亂
・mb 葡萄酒瓶 _ 散亂
・mb 夏裝群眾 _ 歡欣正面
・mb 夏裝群眾 _ 歡欣 _ 斜側面
・mb 夏裝群眾 _ 拍手 _ 正面
・mb 夏裝群眾 _ 拍手 _ 斜側面
・mb 冬裝群眾 _ 歡欣 _ 正面
・mb 冬裝群眾 _ 歡欣 _ 斜側面
・mb 冬裝群眾 _ 拍手 _ 正面
・mb 冬裝群眾 _ 拍手 _ 斜側面
・mb 學生群眾 _ 歡欣 _ 正面

・mb 學生群眾 _ 歡欣 _ 斜側面
・mb 學生群眾 _ 拍手 _ 正面
・mb 學生群眾 _ 拍手 _ 斜側面
・mb 西式制服群眾 _ 歡欣 _ 正面
・mb 西式制服群眾 _ 歡欣 _ 斜側面
・mb 西式制服群眾 _ 拍手 _ 正面

・mb 西式制服群眾 _ 拍手 _ 斜側面
・mb 演唱會觀眾的群眾
・mb 演唱會觀眾的群眾 _ 遠景
・mb 往來行人的群眾
・mb 驚慌群眾

「mb 闊葉樹」筆刷

□ 重複筆劃 .mp4

4 重複筆劃

這是將筆劃重複描繪 2 次、3 次的方法。比起單 1 次的筆劃,可以提升密度,也能增加立體深度。
不過有些筆刷重複筆劃後,會呈現出不自然的狀態,所以要注意使用的場合及位置。

這種方法效果良好的筆刷

・mb 樹幹　　・mb 下雨　　・mb 雪　　・mb 暴風雪　　・mb 星空　　・mb 格狀效果線　　・mb 繩狀效果線

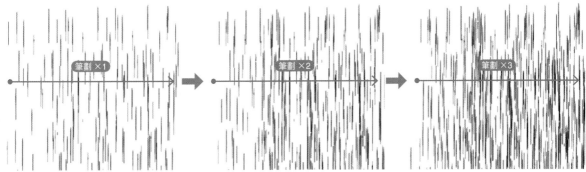

筆劃 ×1　　筆劃 ×2　　筆劃 ×3

「mb 下雨」筆刷

□ 放射狀筆劃 .mp4

5 放射狀筆劃

這是決定好開始位置,然後朝向四周呈放射狀散開的筆劃方法。
依筆劃方向的不同,可以為畫面加上一些隨機感。

這種方法效果良好的筆刷

・mb 雲

「mb 雲」筆刷

第1章　筆刷的基本知識

第2章　人工物筆刷

第3章　自然物筆刷

第4章　小道具筆刷

第5章　群眾筆刷

第6章　效果筆刷

📄 使用尺規的橫向筆劃 .mp4

6 使用尺規的橫向筆劃

只要使用 [尺規] 工具（第 37 頁 ），就可以沿著建立好的
尺規以徒手描繪進行筆劃。

想要進行橫向的水平筆劃時，可以使用 [尺規] 工具的輔助
工具 [直線尺規] 或是 [特殊尺規] 的 [平行線]。

這種方法效果良好的筆刷

- ・mb 住宅區 _ 側面
- ・mb 和風牆壁
- ・mb 磚塊
- ・mb 石牆
- ・mb 日式拉門
- ・mb 日式紙窗
- ・mb 格子門窗
- ・mb 西方城堡風格走廊
- ・mb 公立學校風格走廊 _ 外側
- ・mb 公立學校風格走廊 _ 教室側
- ・mb 私立學校風格走廊 _ 外側
- ・mb 私立學校風格走廊 _ 教室側
- ・mb 公立學校風格課桌椅 _ 側面
- ・mb 公立學校風格課桌椅 _ 正面
- ・mb 私立學校風格課桌椅 _ 側面
- ・mb 私立學校風格課桌椅 _ 正面
- ・mb 學校窗戶
- ・mb 扶手
- ・mb 道路護欄

- ・mb 圍欄
- ・mb 便利商店貨架
- ・mb 熱鬧街頭
- ・mb 廢墟
- ・mb 衣架上的衣服
- ・mb 演唱會場館的觀眾席
- ・mb 塞車
- ・mb 書架上的書本
- ・mb 夜景
- ・mb 保特瓶 _ 直立
- ・mb 葡萄酒瓶 _ 直立
- ・mb 體育賽事觀戰群眾
- ・mb 體育賽事觀戰群眾 _ 歡欣
- ・mb 電車裡的群眾 _ 坐姿
- ・mb 微小群眾
- ・mb 收筆速度線
- ・mb 塗黑收筆線
- ・mb 塗黑收筆線 _ 鋸齒狀

> **MEMO**
>
> 使用 [直線尺規] 的時候，如果筆劃的前端不重疊在
> 尺規上的話，筆劃就無法呈現出直線。

以 [特殊尺規] 建立橫向的平行線尺規

筆劃

可以用徒手描繪進行水平筆劃

「mb 格子門窗」筆刷

📄 使用尺規的縱向筆劃 .mp4

7 使用尺規的縱向筆劃

想要以徒手描繪縱向的垂直筆劃時，也可以使用 [尺規] 工具的輔
助工具 [直線尺規] 或是 [特殊尺規] 的 [平行線]。

這種方法效果良好的筆刷

- ・mb 辦公室窗戶
- ・mb 公寓的陽台
- ・mb 收筆速度線
- ・mb 塗黑收筆線

筆劃

在 [特殊尺規] 建立縱向的平行線尺規

可以用徒手描繪垂直的筆劃

「mb 辦公室窗戶」筆刷

□ 使用特殊尺規（同心圓）的筆劃 .mp4

8 使用特殊尺規（同心圓）的筆劃

只要使用 [尺規] 工具的輔助工具 [特殊尺規]，就能夠徒手描繪平行線、放射線以及同心圓。
在這裡要為各位介紹先建立同心圓的尺規，然後以徒手描繪出漂亮的海膽閃光效果線的方法。

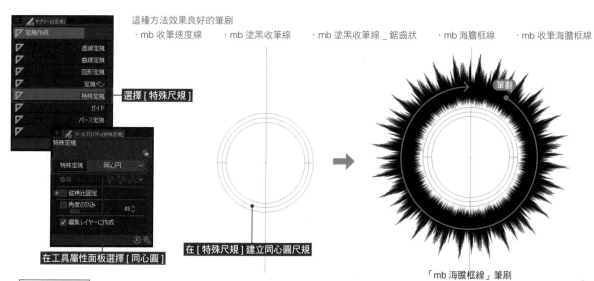

這種方法效果良好的筆刷
· mb 收筆速度線　　· mb 塗黑收筆線　　· mb 塗黑收筆線 _ 鋸齒狀　　· mb 海膽框線　　· mb 收筆海膽框線

選擇 [特殊尺規]

在工具屬性面板選擇 [同心圓]

在 [特殊尺規] 建立同心圓尺規

「mb 海膽框線」筆刷

MEMO

如果不想要沿著尺規描繪的時候，也可以讓尺規暫時失效。按住
[Shift] + 點擊圖層的尺規圖標，尺規圖標上就會出現 X 符號，代表
尺規呈現失效的狀態。再以 [Shift] + 點擊一次，即可讓尺規恢復為
有效。

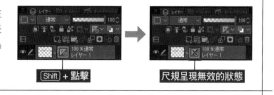

[Shift] + 點擊　　尺規呈現無效的狀態

□ 蓋章貼圖 .mp4

9 蓋章貼圖

本書收錄了許多使用方法如同在畫布上蓋章一般的
筆刷。只要將筆刷放在想要描繪的位置（也就是只
要點擊畫面），就能夠隨機描繪出筆刷設定好的形
狀或是質感。
使用每次描繪都會隨機變換形狀的筆刷時，需要重
複執行撤銷（undo）的指令，直到描繪出理想中
的畫面為止。

以每次描繪都會隨機出現不同形狀的筆刷在畫面上蓋章貼圖

以 [Ctrl] + [Z] 執行 undo（撤銷）

重複這個動作，直到描繪出想要的形狀為止

蓋章貼圖

「mb 察覺」筆刷

這種方法效果良好的筆刷

· mb 住宅窗戶	· mb 塞車	· mb 櫻花	· mb 銀杏	· mb 啤酒罐 _ 直立
· mb 西式窗戶	· mb 霓虹燈	· mb 櫻花樹枝	· mb 紅葉樹枝	· mb 啤酒罐 _ 散亂
· mb 小窗戶	· mb 行道樹	· mb 櫻花樹木	· mb 雲	· mb 葡萄酒瓶 _ 直立
· mb 公立學校風格課桌椅 _ 側面	· mb 植栽 1	· mb 玫瑰	· mb 雲 _ 線稿	· mb 葡萄酒瓶 _ 散亂
· mb 公立學校風格課桌椅 _ 正面	· mb 樹蔭	· mb 向日葵	· mb 小石子	· mb 用餐 _ 家庭
· mb 私立學校風格課桌椅 _ 側面	· mb 針葉樹	· mb 大丁草	· mb 砂礫	· mb 用餐 _ 居酒屋
· mb 私立學校風格課桌椅 _ 正面	· mb 積雪針葉樹	· mb 菊花	· mb 岩塊	· mb 用餐 _ 咖啡廳
· mb 告示品	· mb 闊葉樹	· mb 百合花	· mb 鐘乳石	· mb 商業區的群眾 _ 通勤
· mb 瓦礫	· mb 闊葉樹 _ 遠景	· mb 山茶花	· mb 冰柱	· mb 商業區的群眾 _ 工作中
· mb 裂痕	· mb 常春藤	· mb 滿天星	· mb 水晶	· mb 便服年輕女性群眾
· mb 揚塵	· mb 蘆葦	· mb 香豌豆	· mb 保特瓶 _ 直立	· mb 往來行人的群眾
· mb 吊曬衣物	· mb 雜草	· mb 波斯菊	· mb 保特瓶 _ 散亂	· mb 平塗閃光線
· mb 仰視電線桿	· mb 草叢	· mb 梅花	· mb 附吸管塑料杯	· mb 察覺
· mb 路燈	· mb 櫻花瓣	· mb 帶葉樹枝	· mb 附蓋紙杯	· mb 符號

第 1 章　筆刷的基本知識

第 2 章　人工物筆刷

第 3 章　自然物筆刷

第 4 章　小道具筆刷

第 5 章　群眾筆刷

第 6 章　效果筆刷

2 色彩的組合搭配

使用筆刷素材進行的描繪，基本上除了線條以外，都是沒有顏色而且呈現「透明」的狀態；但有些筆刷的線稿部分與塊面部分都是呈現「不透明」。像這樣的筆刷，藉由主要色、輔助色的色彩組合搭配，可以營造出各式各樣的表現效果。

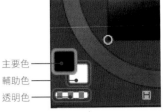

主要色
輔助色
透明色

色環面板

1 黑色×白色

在筆刷素材的使用上，這是使用頻率最高的色彩組合搭配。主要色設定為「黑色」，輔助色設定為「白色」。線稿與平塗使用「黑色」，除此之外的部分則是以「白色」描繪，所以會形成帶有白底的線稿。

主要色「黑色」
輔助色「白色」

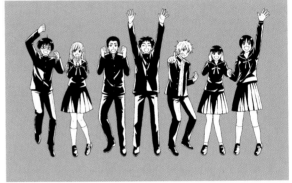

「mb 學生群眾 _ 歡欣 _ 正面 1」筆刷

2 黑色×黑色

如果將主要色及輔助色都設定為「黑色」的話，變成可以用來描繪以塗黑來填充上色，只有呈現出外形輪廓的筆刷。

主要色「黑色」
輔助色「黑色」

3 白色×白色

如果將主要色及輔助色都設定為「白色」的話，變成可以用來描繪以塗白來填充上色，只有呈現出外形輪廓的筆刷。

主要色「白色」
輔助色「白色」

4 白色×白色＋邊界效果

與圖層屬性（第 38 頁）的邊界效果搭配使用的話，可以表現出在外形輪廓加上輪廓線（邊緣線）的效果。

右圖是先將主要色及輔助色都設定為「白色」描繪後，再加上圖層屬性中的邊界效果 [邊緣] 效果。可以看到在描繪出來的白色外形輪廓加上了黑色輪廓線。

主要色「白色」
輔助色「白色」

圖層屬性面板

5 透明色

選擇以透明色進行描繪，可以將塗黑、塗白的底色，或是圖層蒙版，以筆刷的圖樣進行刪除。

選擇透明色

在黑色的底色上以透明色的「mb 樹蔭」筆刷進行刪除的範例。筆刷圖樣的部分會被刪除，變成透明。

6 黑色×任意顏色

這是在輔助色指定顏色的圖樣。筆刷圖樣的線稿部分以黑色描繪，而底圖部分則會加上顏色。

除此之外，若在主要色指定顏色的話，線稿部分也會加上顏色；若是主要色與輔助色都指定相同顏色的話，也可以描繪出加上顏色後的外形輪廓。

另外，圖層的顯示顏色（第 38 頁）需要設定為 [彩色]。

主要色「黑色」
輔助色「粉紅色」

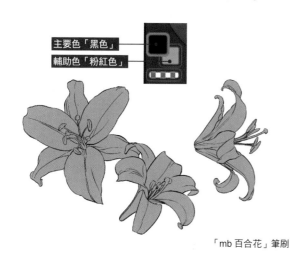

「mb 百合花」筆刷

> **MEMO**
>
> 如果選擇了輔助色，而非主要色，那麼不管什麼顏色的搭配組合，都會描繪出輔助色所設定顏色的外形輪廓。
>
>
>
> 選擇輔助色
>
>
>
> 「mb 百合花」筆刷

第 1 章　筆刷的基本知識

第 2 章　人工物筆刷

第 3 章　自然物筆刷

第 4 章　小道具筆刷

第 5 章　群眾筆刷

第 6 章　效果筆刷

3 筆壓的設定

CLIP STUDIO PAINT 中預設的筆刷有很多是如同傳統畫材的鉛筆或毛筆，根據下筆的筆壓調整，可以改變筆刷的尺寸或是筆刷的濃度。本書所收錄筆刷當中，同樣也有依筆壓不同而可以改變筆刷尺寸的筆刷。為了要能夠將這些筆刷的特性發揮到最大限度，那麼就必須要先配合自己的筆壓進行設定。

1 調整筆壓

打開 [檔 案] 選 單（macOS 版：[CLIP STUDIO PAINT] 選單；iPad 版、iPhone 版：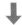選單）→ [調節筆壓感測等級]，調整在數位繪圖板或 iPad 等平板電腦使用時的筆壓感測等級。

[調整筆壓] 對話框會顯示在畫面上，接著使用畫筆點擊在畫布上描繪線條。此時，要以平時的筆壓刻意地製造筆壓強弱。

以平時的筆壓描繪完成後，點擊 [確認調整結果]。

畫面上會顯示 [確認調整] 對話框。

與先前的步驟相同，試著在畫布上進行描繪，確認是否符合自己慣用的筆壓。

如果沒有問題的話，點擊 [完成]，結束筆壓的調整。

在畫布上以平時的筆壓進行描繪

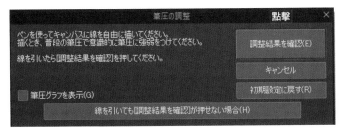

在畫布描繪，確認筆壓調整的結果

> **MEMO**
>
> 有些數位繪圖板也可以在平板電腦上進行筆壓的調整設定。

如果調整沒有問題的話，點擊這裡

如果覺得描繪手感太軟的話，點擊這裡

如果覺得描繪手感太硬的話，點擊這裡

> **MEMO**
>
> 勾選 [顯示筆壓曲線圖]，就能顯示出筆壓與畫筆的輸出之間相關連的曲線圖。
> 曲線圖的弧線愈接近右下方，描繪的手感愈硬；愈接近左上方，描繪的手感愈軟。

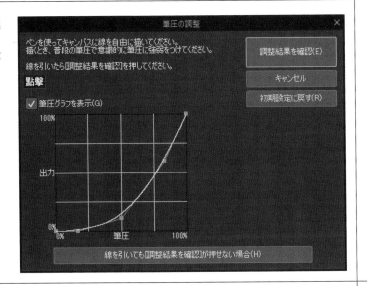

2 藉由筆壓來改變筆刷尺寸

本書收錄的筆刷當中，有一些是能夠藉由描繪時的筆壓來改變圖樣尺寸的筆刷。這是因為在 [筆刷尺寸影響源設定] 設定了筆壓的項目。

筆壓較弱　　　筆壓較強

住家變得較小　　　　　　　　　　　　　　　　　　　　　　　　　　　　　　　　　　　　　　　住家變得較大

「mb 住宅區 _ 俯瞰」 筆刷

在工具屬性面板（或者是輔助工具詳細面板）的 [筆刷尺寸] 項目的右方按鈕，可以打開 [筆刷尺寸影響源設定]。筆壓已經設定完成的筆刷，按鈕會呈現🖋的狀態。

若覺得預設的設定值不容易描繪的話，請試著調整看看筆壓設定的曲線圖。曲線圖的弧線愈接近右下方，就會需要以更強的筆壓描繪，否則筆刷尺寸不會變得更大；弧線愈接近左上方，則只須要較弱的筆壓，就能讓筆刷尺寸變大。

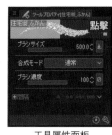

工具屬性面板

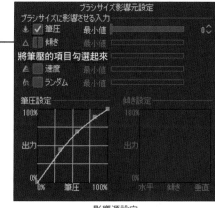

影響源設定

第1章

筆刷的基本知識

第2章

人工物筆刷

第3章

自然物筆刷

第4章

小道具筆刷

第5章

群眾筆刷

第6章

效果筆刷

MEMO

如果是 [筆刷尺寸影響源設定] 沒有預先設定的筆刷，則 [筆刷尺寸] 項目的右方按鈕會呈現🖋的狀態。

即使是筆壓沒有預先設定的筆刷，只要點擊🖋按鈕，就能開啟 [筆刷尺寸影響源設定]，透過勾選筆壓項目，可以使筆刷的尺寸開始受到筆壓影響。

反過來說，即使已經有筆壓設定的筆刷，藉由取消勾選筆壓項目，就能夠不受到筆壓的影響，讓描繪時的筆刷尺寸保持固定的狀態。

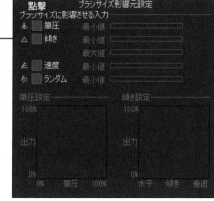

黑白插圖篇

チョモラン（Chomoran）

漫畫家、插圖畫家
『あの人の胃には僕が足りない』（講談社）1~4 集
『零崎軋識の人間ノック（原作・西尾維新）』（講談社）全 4 集
等等

| Twitter | https://twitter.com/huusen_uri |
| Pixiv | https://www.pixiv.net/users/76370 |

使用筆刷

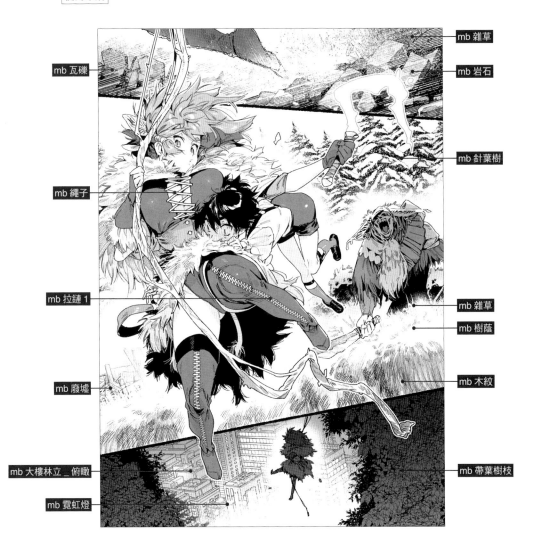

mb 雜草
mb 岩石
mb 瓦礫
mb 針葉樹
mb 繩子
mb 雜草
mb 樹蔭
mb 拉鏈 1
mb 木紋
mb 廢墟
mb 大樓林立_俯瞰
mb 帶葉樹枝
mb 霓虹燈

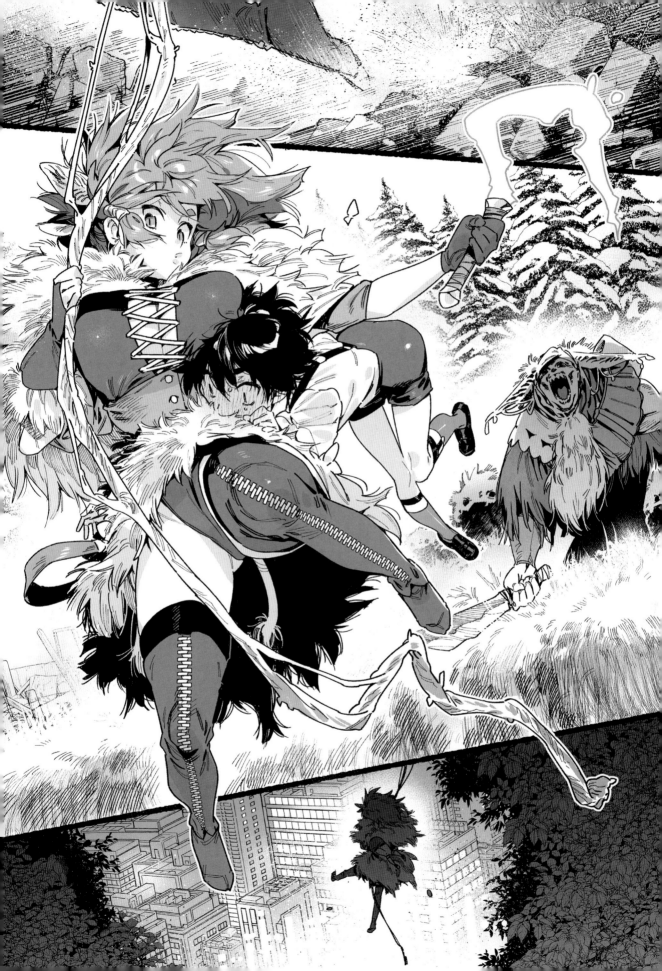

1 草圖

這次是以在畫面上大比例呈現人物的漫畫風格插圖作為描繪範例。
所使用的設備是「iPad Pro」與「Apple Pencil」。

STEP
1　在畫面上大比例的描繪人物的草圖。因為還只是草圖階段，
所以使用的畫筆沒有特別指定，只要是方便描繪即可。

STEP
2　由於是要呈現漫畫風格的插圖，所以在上下各加入 1 條場
景轉換用的導引線。

STEP 1

STEP 2
導引線

MEMO

描繪草圖時，參考了姿勢人偶。在構圖作業的初期階段，
還沒有將畫面印象整個確定下來時，參考姿勢人偶是很有
效的方法。也能縮短作畫的時間。

STEP
3　一邊決定要使用的筆刷素材，一邊思考背景的結構。由於這
次的作畫過程要作為示範，因此在草圖的狀態下需要加上一
道編輯確認的流程，相較於平常作畫習慣，這裡描繪得比較
仔細一些。

STEP
4

草圖確認 OK 之後，先建立一個圖層資
料夾，以便將圖層整合在這裡。

STEP 4
點擊此處，建立圖層資料夾

圖層面板

MEMO

以「圖層顏色（第 38 頁）」
將每個圖層都加上顏色，以便
區分管理。

STEP 3

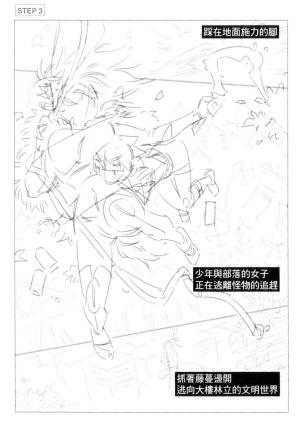

踩在地面施力的腳

少年與部落的女子
正在逃離怪物的追趕

抓著藤蔓盪開
逃向大樓林立的文明世界

2 底稿

以草圖為基礎，描繪底稿。這次因為草圖已經描繪得非常仔細（對我來說）的關係，基本上只要把草圖線條重描一次即可。

STEP 1 將草圖的圖層資料夾的圖層顏色開啟，並設定為藍色。並且將不透明度設定為「10~20%」左右，淡化顏色。

STEP 2 建立一個底稿用的圖層資料夾，再建立一個新圖層。將圖層資料夾的不透明度設定為「75%」。

STEP 3 沿著草圖描繪線條，並且將人物的細部細節描繪得更仔細一些。

開啟圖層顏色

圖層屬性

調降不透明度

圖層面板

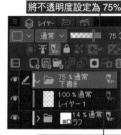
將不透明度設定為 75%

底稿用的圖層資料夾

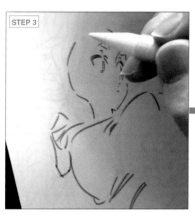

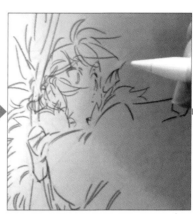

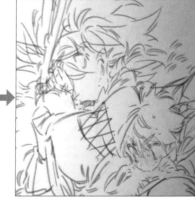

STEP 4 人物描繪完成後，接著描繪背景。
大部分的筆刷素材主要是使用在背景的部分，先將林木的外形輪廓以及預定要配置大樓的場所決定下來。那些部分的草圖簡單描繪即可。

MEMO

使用自由變形（第 37 頁）功能，適當調整各部位零件的尺寸。這是數位方式作畫插圖的一大強項。

MEMO

底稿描繪使用的素材是「Procreate 鉛筆【iPad 用】（https://assets.clip-studio.com/ja-jp/detail?id=1722275）」。可以在可攜式應用程式「CLIP STUDIO」的 [尋找素材] 下載檔案。

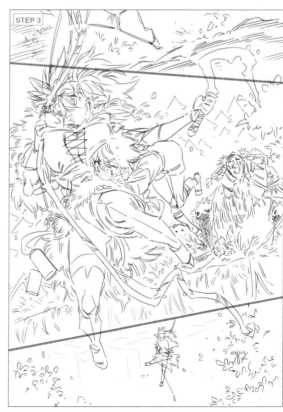

特別公開製作過程

黑白插圖篇

第 1 章　筆刷的基本知識

第 2 章　人工物筆刷

第 3 章　自然物筆刷

第 4 章　小道具筆刷

第 5 章　群眾筆刷

第 6 章　效果筆刷

53

3 描線作業

以沿著底稿線條描繪的方式進行描線作業。也加上平塗處理。

STEP 1 將草圖的圖層資料夾設定為不顯示，底稿的圖層資料夾改為藍色，並將不透明度設定為「10~20%」左右淡化處理。

STEP 2 建立一個描線作業用的圖層資料夾，和底稿同樣將不透明度設定為「75%」。

STEP 3 新建立一個描線作業的圖層，仔細沿著底稿線條描繪。如果有細部細節不足的部分，將其適當地補充描繪。

STEP 1
調降草圖的不透明度
點擊 ●，將草圖設定為不顯示

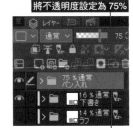
STEP 2
將不透明度設定為 75%
描線作業用圖層資料夾

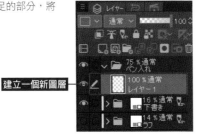
STEP 3
建立一個新圖層
建立畫布時的基本顯示顏色，如果是灰色以外顏色的時候，在圖層屬性將顯示顏色設定為「灰色」。

MEMO

描線作業時的圖層顯示顏色（第38頁）要設定為 [灰色]。描線作業完成後，再將顯示顏色改變為 [黑白]，依照使用的筆刷不同，有時灰色部分會變得稍微過亮。個人對於像這樣有些過亮的狀態覺得蠻好的，所以平常就是使用這樣的方法描繪。

STEP 4 女性胸口的繩子是使用「mb 繩子」筆刷（第 124 頁）進行描繪。以一道一道的鋸齒狀筆劃手工描繪而成。

MEMO

以下雖然是個人的感受，不過在以網點來描繪插圖的時候，如果是在 100% 顯示的狀態下，本來應該在線稿階段加上去的平塗處理，總是會有比較放不開的傾向。為了要幫助放心大膽地將畫面塗黑，會在底稿和描線作業的時候，將圖層資料夾的不透明度調降為「75%」來進行描繪。

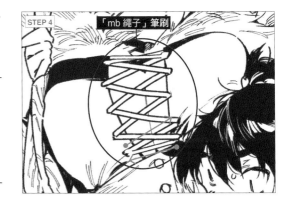
STEP 4
「mb 繩子」筆刷

特別公開製作過程

黑白插圖篇

第1章 筆刷的基本知識

第2章 人工物筆刷

第3章 自然物筆刷

第4章 小道具筆刷

第5章 群眾筆刷

第6章 效果筆刷

STEP 5 靴子的拉鏈是使用「mb 拉鏈 1」筆刷（第 121 頁）來描繪。

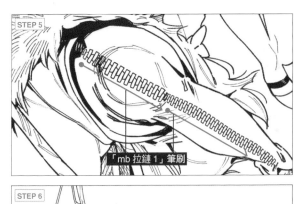

STEP 5

「mb 拉鏈 1」筆刷

STEP 6 進行平塗處理，人物的描線作業到此就完成了。

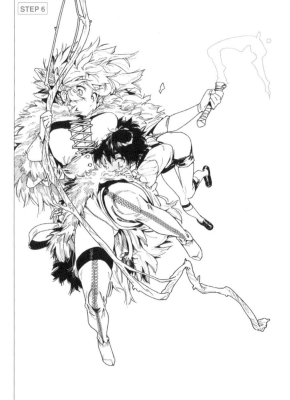

STEP 6

STEP 7 在描線作業圖層資料夾中新建立一個圖層資料夾，將描繪人物的圖層整合放入這個資料夾。

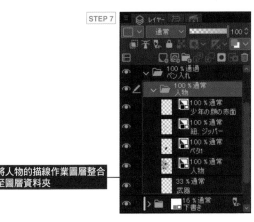

STEP 7

將人物的描線作業圖層整合至圖層資料夾

MEMO

藉由將人物的圖層整合在一起的方式，可以用圖層屬性的效果來統一製作邊緣效果（第 59 頁）。

MEMO

為了方便描繪，會適當地旋轉畫布。使用 iPad 作畫時，可以用張開的手指指令來旋轉拖曳畫面。

4 背景

在草圖階段建立的導引線，將畫格區分為上段、中段、下段等 3 個區塊。接下來要描繪各區塊的背景。

STEP 1

上段的畫格是「踩在地面施力的腳」的場景。以「mb 岩塊」筆刷（第 112 頁）在地面上描繪岩塊。

> **MEMO**
>
> 超出導引線的部分，使用圖層蒙版（第 36 頁）隱藏起來。

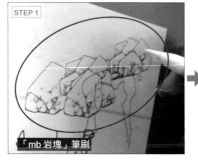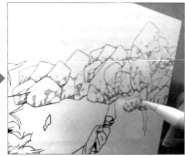

STEP 2

使用尺規工具的輔助工具「特殊尺規」，將平行線尺規設定為稍微傾斜。畫出速度效果線，呈現出快速奔跑的感覺。

> **MEMO**
>
> 選擇尺規工具的輔助工具「特殊尺規」，再選擇工具屬性面板的「平行線」，即可使用平行線尺規。

尺規的工具屬性面板

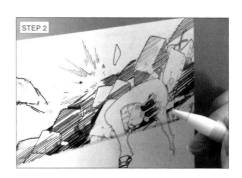

STEP 3

使用「mb 瓦礫」筆刷（第 88 頁）、「mb 雜草」筆刷（第 100 頁），讓畫面更有立體深度。

> **MEMO**
>
> 覺得筆刷素材的線條太細或太粗的時候，可以藉由 [濾鏡] 選單→ [修正線寬] 來進行調整。

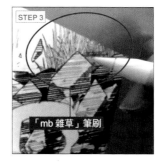

STEP 4

最後使用軟體預設內建的「飛沫」筆刷，加入塗白處理，追加四散彈開的感覺。強調踩踏在地面上的力道與氣勢。

噴槍工具的輔助工具面板

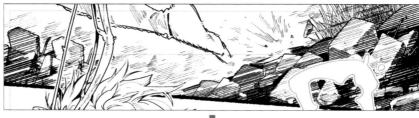

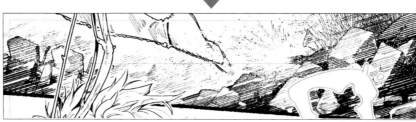

特別公開製作過程 黑白插圖篇

第1章 筆刷的基本知識

第2章 人工物筆刷

第3章 自然物筆刷

第4章 小道具筆刷

第5章 群眾筆刷

第6章 效果筆刷

STEP 5 下段的畫格是「部落的女子與少年抓著藤蔓遁開逃向大樓林立的文明世界」的場景。
使用預設內建的「枝葉」筆刷，建立林木的外形輪廓。

裝飾工具的輔助工具面板
（草木群組）

STEP 6 使用「mb 帶葉樹枝」筆刷（第110頁），在林木的外形輪廓上追加厚度。

STEP 7 由 STEP5、STEP6 描繪的林木圖層，依 [圖層] 選單→ [透過圖層來建立選擇範圍] → [建立選擇範圍] 的操作順序，來建立一個根據圖層建立的選擇範圍，並以漸層工具建立灰色的漸層效果。藉由將畫面前方描繪得較灰暗的方式，呈現出遠近感。

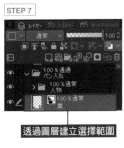

「mb 帶葉樹枝」筆刷

透過圖層建立選擇範圍

以漸層工具進行拖曳

STEP 8 接著是要進行人物背影的描線作業。
完成後，使用「mb 大樓林立_俯瞰」筆刷（第72頁），一邊調整大樓群的尺寸一邊進行配置。只要在畫面上移動游標就可以畫出街景，實在是太棒了。
最後再以塗白的方式在人物的邊緣以及畫面前方進行刮削處理就大功告成。如此一來，人物就不會被埋沒在背景裡，可以凸顯在畫面上。

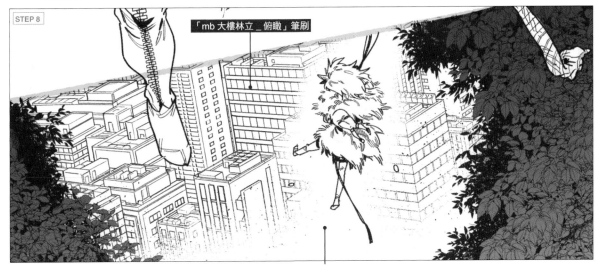

「mb 大樓林立_俯瞰」筆刷

以塗白在人物的邊緣以及畫面前方進行刮削處理

STEP 9 中段的畫格是「少年與部落的女子正在逃離怪物追趕」的場景，也是這幅插圖的主要部分。先將追趕著 2 人的異形怪物描繪出來，然後在其腳邊使用「mb 樹蔭」筆刷（第 94 頁）以及「mb 雜草」筆刷進行描繪。以塗白的方式將外形輪廓鏤刻出來的感覺來呈現。

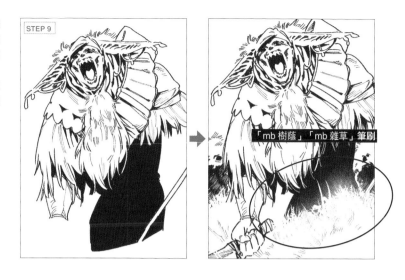

STEP 9

「mb 樹蔭」「mb 雜草」筆刷

STEP 10 這個畫格前方有一道懸崖。這裡使用「mb 木紋」筆刷（第 98 頁）來表現出懸崖的邊緣。先以「mb 木紋」筆刷描繪線條至某種程度後，再以預設內建沾水筆工具來畫線調整懸崖的厚度。

補充

筆刷的使用方法，不需要受限於筆刷的名稱。依照每個人的創意，可以有各式各樣不同的使用方法。

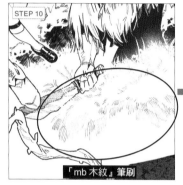

STEP 10

「mb 木紋」筆刷

STEP 11 在後方以「mb 針葉樹」筆刷（第 96 頁）一邊調整尺寸一邊將林木配置上去。
配置完成的林木，有一部分要以塗白的方式做出淡淡地刮削效果，使林木自然的融入畫面。

用塗白的方式刮削邊緣來使其融入畫面

STEP 11

「mb 針葉樹」筆刷

MEMO

描繪的過程中，為了能夠更容易分辨，可以適當地將圖層顏色設定為不同顏色再進行描繪。

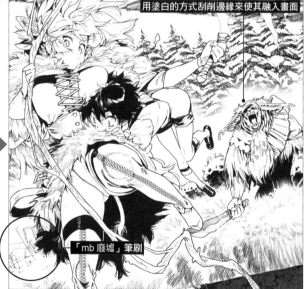

「mb 廢墟」筆刷

將不透明度設定為 100%

STEP 12 全部描繪完成後，將描線作業用的圖層資料夾的不透明度恢復為「100%」。

STEP 12

點擊 ◉，將底稿設定為不顯示

5 修飾完稿

塗上灰色、貼上網點來做完稿前的最後修飾。

STEP 1
預先建立一個不透明度為「10~40%」的圖層。配合各部位零件的濃度來塗成黑色。

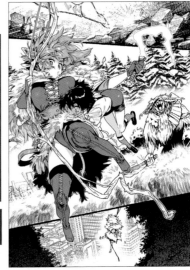

STEP 1

預先依不透明度來建立圖層，然後配合部位零件的不同濃度來選擇要塗色的圖層

MEMO

想要貼上網點效果時，只要在圖層屬性將「網點」的效果設定為開啟，就可以簡單完成（第38頁）。
若想要進一步呈現出空間的明暗變化時，也可以重複貼上漸層網點（第40頁）。

STEP 2
插圖主要部分的人物要加上邊緣，好讓人物在畫面上看起來更為突顯。
選擇將人物描線作業的圖層整合在內的圖層資料夾，在圖層屬性面板將「邊緣」的效果設定為開啟。並將邊緣的粗細設定為「13px」。

STEP 2

開啟邊緣效果

選擇人物描線作業的圖層資料夾

MEMO

將塗成灰色的圖層，以及網點的圖層整理歸納至「網點」資料夾；塗白的圖層則整理歸納至「塗白」資料夾。

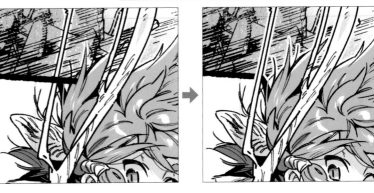

STEP 3
下段畫格的大樓要使用「mb霓虹燈」（第92頁），追加大樓的亮光效果。

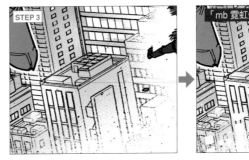

STEP 3

「mb霓虹燈」筆刷

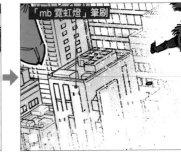

STEP 4
最後再將整體畫面進行調整之後便完成了。
使用筆刷素材進行作畫的優點，是可以讓本來容易流於省略的部分，以相同的作業時間，呈現出更為豐富的畫面效果。像是大樓和樹木，如果要一個一個描繪，會是非常辛苦的作業。然而只要使用了筆刷素材，就能輕鬆讓畫面看起來的完成度更高，實在是太方便了。

漫畫篇

梵辛

京都府出身・漫畫家
『ローリングガールズ』（マッグガーデン）、『Bグループの少年X』（アルファポリス）、
『ガールズ＆パンツァー　アバンティ！　アンツィオ高校』（KADOKAWA）、負責漫畫化工作。

Twitter https://twitter.com/sokusekimaou

使用筆刷

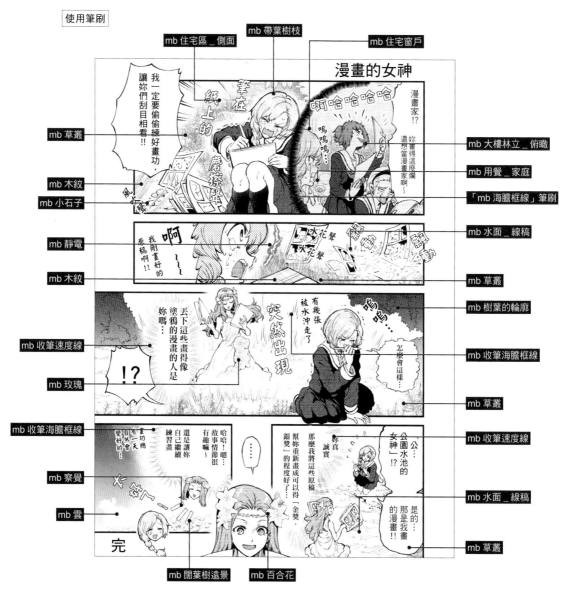

漫畫的女神

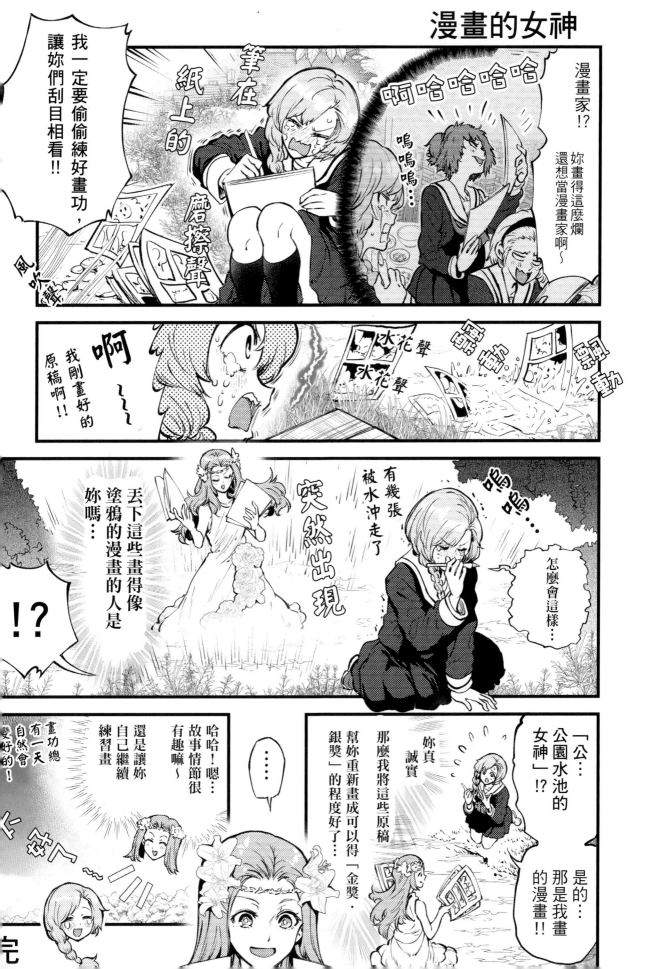

1 構圖、底稿

一邊思考內容，規劃構圖，並將底稿描繪出來。

因為這次的主題是「盡量多使用本書收錄的筆刷」，所以在構思情節時，刻意考慮到能夠盡量放入自然物、建築物以及漫畫效果線的空間。

經過深思熟慮後，便決定要描繪「女孩子不小心將剛畫好的漫畫掉進池子裡」這樣的場景內容。

STEP 1 思考構圖。台詞是以文字工具輸入，不須要另外加工，直接使用即可。想要使用筆刷的範圍以紅色標示出來。

文字工具的輔助
工具面板

STEP 2 調降構圖的圖層不透明度，呈現淡淡地透明狀態，然後在其上建立底稿的圖層。文字部分則是另外建立圖層資料夾來整理。然後在另外的圖層建立導引線，方便掌握印刷時的裁切寬度。

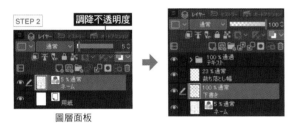

調降不透明度

圖層面板

STEP 3 使用預設內建的「擬真鉛筆」筆刷來描繪人物的底稿。這個時候還沒有仔細思考背景的細節。

一邊以人物為主，將畫面填滿後進行調整，在第 2 格加上稿紙被風吹走的樣子，並在後半部追加了女神的臉部特寫畫格。

鉛筆工具的輔助工具面板

MEMO

如果只憑想像進行描繪，很容易會呈現出不自然的姿勢，請盡可能自己試著實際擺出相同的姿勢，再進行描繪。

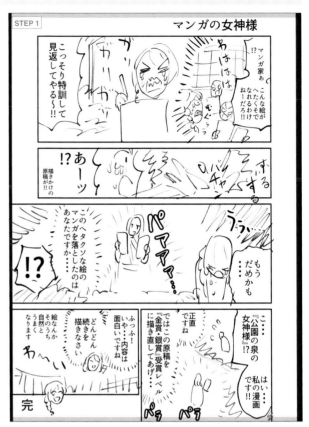

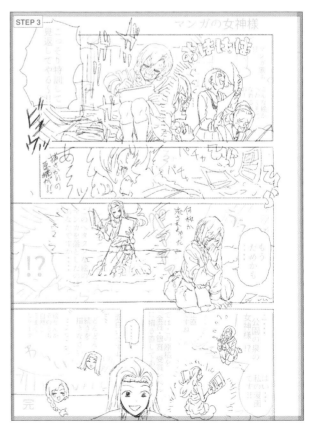

特別公開製作過程 漫畫篇

第1章 筆刷的基本知識

第2章 人工物筆刷

第3章 自然物筆刷

第4章 小道具筆刷

第5章 群眾筆刷

第6章 效果筆刷

2 畫格框、對白框、 手寫文字

以底稿為基礎，開始進入正式描繪的作業。首先要從建立畫格框、對白框以及手寫文字開始進行作業。

STEP 1 調降底稿的圖層不透明度，呈現半透明狀態。調整成只要隱約可以看得到的程度即可。

STEP 2 選擇分格工具的輔助工具「長方形畫格」，將工具拖曳至底稿規劃好的畫格框位置。當畫布上完成畫格框的描繪作業後，會在圖層資料夾上建立一個畫格框資料夾。

以分格工具建立的畫格框，透過操作工具的輔助工具「物件」可以簡單進行修改，非常方便。

分格工具的輔助工具面板

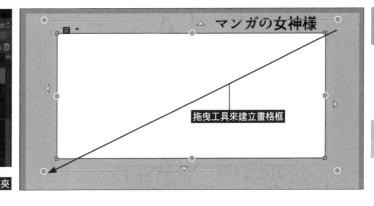

拖曳工具來建立畫格框

書格框建立的同時，會建立一個畫格框資料夾

STEP 3 接下來是對白框。配合台詞的文字，將對白框描繪出來。

MEMO

對白框也可以藉由對白框工具來建立。軟體內建的輔助工具已有「圓角對白框」、「橢圓對白框」等各種不同形狀的對白框可供選擇。

對白框工具的輔助工具面板

STEP
4

將手寫文字及效果音配置在畫布上。描繪時要刻意調整位置及尺寸，以便讀者會依照安排好的時序跟著移動視線。

收筆留白的手寫文字與黑色的手寫文字要分開建立圖層來管理。

STEP 4

MEMO

對白框外的台詞，若以徒手描繪小字，可以營造出柔和的氣氛。此外，與對白框內使用標準字型的台詞相較之下，也可以呈現出畫面印象的強弱對比。

STEP
5

在構圖的階段用紅色標示預計使用筆刷素材的範圍，刻意地留下空白。

MEMO

當所有畫格框都確定後，請將畫格框資料夾合併成一般的圖層。

此外，這次的示範也沒有依照每個畫格來區分圖層的必要，所以便將畫格框的圖層全部合併成單一的圖層。

3 描線作業

以沿著底稿描繪的方式，進行人物的描線作業。

STEP 1 描線作業使用的是配合自己的筆壓調整（第48頁）後的「G筆」筆刷。
先建立一個描線作業用的圖層資料夾，然後在其中建立圖層來進行描繪。

沾水筆工具的輔助工具面板

STEP 2 第3格的女神身上裝飾的花朵是以本書的「mb玫瑰」筆刷（第106頁）描繪而成。

STEP 3 下部中央的女神頭上的花朵是以「mb百合花」筆刷（第107頁）描繪而成。

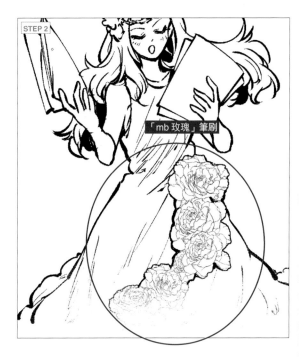

「mb玫瑰」筆刷

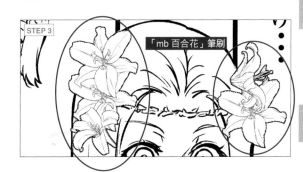

「mb百合花」筆刷

補充

「mb玫瑰」筆刷與「mb百合花」筆刷直接使用時，相較於人物線條會顯得太細的關係，所以有將線條調整得粗一些。在描繪有花朵的圖層以 Ctrl ＋點擊預覽縮圖，就能在圖層上建立只有花朵描繪部分的選擇範圍，再以 [編輯] 選單 → [選擇範圍鑲邊] 來將花朵的輪廓線調整變粗。若是以徒手描繪的方式加筆修飾的話，也可以依照自己喜好的筆觸風格來進行調整。

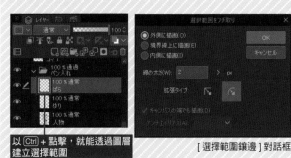

以 Ctrl ＋點擊，就能透過圖層建立選擇範圍

[選擇範圍鑲邊] 對話框

第1章 筆刷的基本知識

第2章 人工物筆刷

第3章 自然物筆刷

第4章 小道具筆刷

第5章 群眾筆刷

第6章 效果筆刷

特殊形狀的對白框是以收錄於本書的「mb 海膽框線」筆刷（第151 頁）、「mb 收筆海膽框線」筆刷（第151 頁）、「mb 收筆速度線」筆刷（第150 頁）建立而成。

「mb 海膽框線」筆刷

「mb 收筆海膽框線」筆刷

「mb 收筆速度線」筆刷

MEMO

以尺規工具的輔助工具「特殊尺規」設定為同心圓尺規後，可以描繪出形狀漂亮的圓形對白框（第45 頁）。

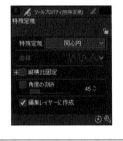

加上平塗或貼上網點，對人物進行最後修飾。
建立一個網點或平塗用的圖層資料夾，在其中依照濃度的不同，建立不同的圖層來進行作業。

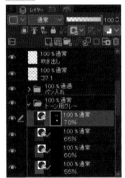

MEMO

想要貼上網點時，以塗完灰色後，將圖層屬性的「網點」效果設定為開啟的方法最簡單，後續要修改或調整也更容易。

4 背景

使用看起來適合當作背景的筆刷素材，填滿背景豐富畫面。

STEP 1　第 1 格的海膽框線對白框中是「在學校被朋友取笑的主人公」這樣的場景。使用「mb 住宅窗戶」筆刷（第 78）頁、「mb 大樓林立_俯瞰」筆刷（第 72 頁）、「mb 用餐_家庭」筆刷（第 127 頁）來呈現出學校餐廳的場景。

MEMO

將整體稍微以網點重疊處理，表現出這裡是情境回憶的畫格。

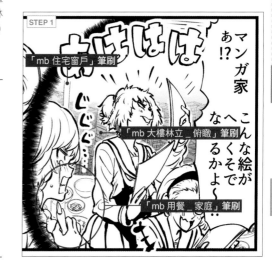

STEP 2　第 1 格的左側是「氣不過的主人公躲起來偷偷練習畫畫」的場景。使用「mb 住宅區_側面」筆刷、「mb 小石子」筆刷（第 112 頁）、「mb 草叢」筆刷（第 100 頁）、「mb 帶葉樹枝」筆刷（第 110 頁），呈現出類似杳無人跡的公園一角的場景。

STEP 3　以「mb 木紋」筆刷（第 98 頁）特有的柔和平行線來表現出「風」的感覺。

STEP **4** 第 2 格是「原稿被風吹起，飛落池中」的場景。
紙張落入池中濺起水花的效果雖然是以手工描繪，不過水面是以「mb 水面_線稿」筆刷（第 115 頁）描繪而成。

STEP **5** 在池子周圍以「mb 草叢」筆刷描繪草叢；主人公坐著的木頭地板則是以「mb 木紋」筆刷來描繪木紋。

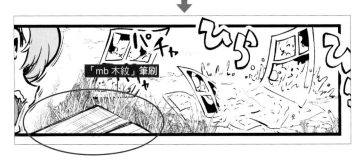

補充

木頭地板的木紋是以「mb 木紋」筆刷十字交叉筆劃描繪而成。

STEP **6** 主人公受到驚嚇的反應是以「mb 靜電」筆刷（第 148 頁）來表現。

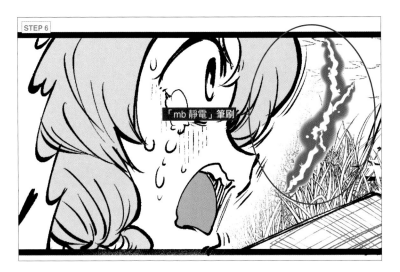

第 1 章　筆刷的基本知識

第 2 章　人工物筆刷

第 3 章　自然物筆刷

第 4 章　小道具筆刷

第 5 章　群眾筆刷

第 6 章　效果筆刷

STEP 7
第 3 格是「悲傷的女孩子背後，一位女神從池水中閃耀登場」的場景。
主人公的腳邊以「mb 草叢」筆刷來描繪；池子水面則以「mb 水面＿線稿」筆刷來描繪。

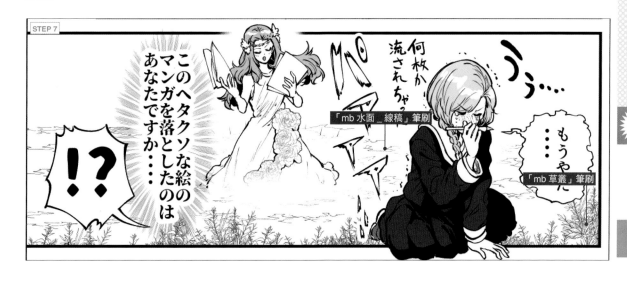

STEP 8
遠景是先以「mb 樹葉的輪廓」筆刷（第 98 頁）來描繪出輪廓，再以漸層工具來塗色。在塗色作業圖層的圖層屬性面板，將「網點」效果設定為開啟，並將網的設定修改為「雜訊」。如此即可使用砂目網點來表現樹木的葉子。

STEP 9
女神登場時發出的光線，以「mb 收筆海膽框線」筆刷來表現。以女神為中心，在畫面周圍進行描繪。

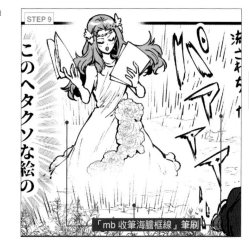

STEP **10** 第4格是「接受女神的提案」的場景。如果全部都使用素材筆刷的話，畫面整體的線條看起來會過細，所以在主人公的腳邊是以手工描繪的方式來呈現出地面的感覺。

STEP **11** 為了要一眼就看出場景位於同樣的場所，所以要繼續以「mb 草叢」筆刷與「mb 水面_線稿」筆刷來進行描繪。

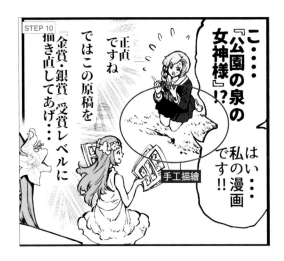

STEP **12** 這是最後結尾的畫格。
為了要一眼就能看出女神充滿期待的心情，所以要用「mb 察覺」筆刷（第157頁）來描繪代表心情的符號。持續重複蓋章貼圖的動作，直到想要的圖案出現為止（第45頁）。

STEP **13** 風景使用「mb 闊葉樹_遠景」筆刷（第96頁）來進行描繪。

STEP **14** 先在天空建立一道漸層網點（第40頁），然後再其上再重疊一個圖層，以「mb 雲」筆刷（第111頁）來描繪雲朵。這樣就完成了。

人工物筆刷

人工物 1 街景

可以隨機描繪建築物或住宅的筆刷。
本書收錄了可以描繪辦公大樓、住宅、江戶時代或西式風格的街景以及各式各樣的建築物的筆刷。

cityscape01.sut（667KB）

mb 住宅區_俯瞰

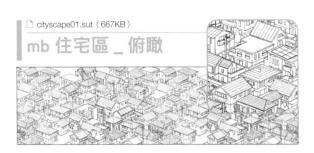

俯瞰住宅區角度的筆刷。

使用的重點
- 以橫向筆劃的方式使用
- 可藉由筆壓來控制筆刷的尺寸
- 可以在「主要色」改變線稿的顏色
- 可以在「輔助色」改變背景的顏色

cityscape02.sut（333KB）

mb 住宅區_側面

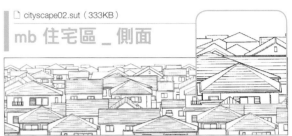

由側面觀看住宅區的筆刷。因為是照片很難拍到的角度，所以是很寶貴的素材。

使用的重點
- 與「mb 住宅區_俯瞰」的使用方法相同

cityscape03.sut（1.3MB）

mb 大樓林立_俯瞰

可以用來描繪辦公大樓俯瞰的筆刷。筆刷的描寫相當細緻，即使放大來使用也沒有問題。

使用的重點
- 與「mb 住宅區_俯瞰」的使用方法相同

cityscape04.sut（636KB）

mb 和風街景_俯瞰

可以用來描繪俯瞰江戶時代的和風街景的筆刷。調整筆壓就可以改變尺寸大小。

使用的重點
- 與「mb 住宅區_俯瞰」的使用方法相同

cityscape05.sut（529KB）

mb 西方風格街景_俯瞰

可以用來描繪俯瞰角度的西式風格街景的筆刷。調整筆壓就可以改變尺寸大小。

使用的重點
- 與「mb 住宅區_俯瞰」的使用方法相同

補充

由於「街景」筆刷的背景留有白底的關係，可以在上面重複描畫。藉由重複的筆劃，可以輕鬆地描繪出街景。

筆劃 → 重複筆劃之後

第1章 筆刷的基本知識

第2章 人工物筆刷

第3章 自然物筆刷

第4章 小道具筆刷

第5章 群眾筆刷

第6章 效果筆刷

實例 使用「mb 住宅區 _ 側面」描繪太陽升起的樣子。

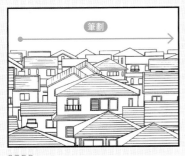

筆劃

STEP 1 以「mb 住宅區 _ 側面」筆刷來描繪住宅區。這個筆刷很適合用在想要在畫面上呈現天空的狀態時使用。

STEP 2 在住宅窗戶加上平塗處理。因為是黎明的場景，所以窗戶都是暗的。

STEP 3 在住宅貼上橫向的線狀網點。

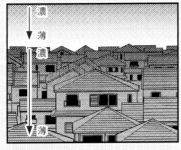

濃 / 薄 / 濃 / 薄

STEP 4 接著在天空和住宅貼上漸層網點。由上而下濃度逐漸變得淡薄。

STEP 5 以塗白的方式描繪旭日的亮光以及照射在屋頂上的光。

圖層的結構

實例 這是使用「mb 和風街景 _ 俯瞰」，描繪說明場景的時代設定的畫格。

STEP 1 在新圖層以「mb 和風街景 _ 俯瞰」筆刷來描繪街景。

STEP 2 以塗白的方式，讓上部呈現朦朧的感覺。

塗白呈現朦朧感

人工物
2
壁面

這是可以用來描繪圍牆或牆壁的筆刷。只要使用變形工具，也可以搭配運用在具有畫面景深的背景。

📄 wall01.sut（175KB）

mb 和風牆壁

可以用來描繪如日式般大型建築物周圍的圍牆，牆上還有瓦片，
是非常氣派的和風牆壁筆刷。

使用的重點

● 以橫向筆劃的方式使用
● 請注意筆劃之間不要重疊

📄 wall02.sut（347KB）

mb 磚塊

這是具備手作感的磚塊牆壁筆刷。排列方式不會呈現出太過規律
的感覺。

使用的重點

● 與「mb 和風牆壁」的使用方法相同

📄 wall03.sut（410KB）

mb 石牆

使用在如城牆般由石塊堆積而成的壁面。將圖像經過變形之後，
也可以當作一般牆壁或地面使用。

使用的重點

● 與「mb 和風牆壁」的使用方法相同
● 可以在「主要色」改變線稿的顏色
● 可以在「輔助色」改變背景的顏色

實例 「mb 和風牆壁」使用描繪背景。

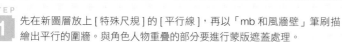

STEP 1 先在新圖層放上 [特殊尺規] 的 [平行線]，再以「mb 和風牆壁」筆刷描
繪出平行的圍牆。與角色人物重疊的部分要進行蒙版遮蓋處理。

STEP 2 接著要在瓦片貼上網點。

實例

使用「mb 磚塊」「mb 西式窗戶」（第 78 頁），
描繪符合立體透視線的牆壁。

配置

STEP
1 先在新圖層放上 [特殊尺規] 的 [平行線]，
然後再以「mb 磚塊」筆刷平行描繪。

STEP
2 將磚塊的圖像配合背景，以 [變
形] 的 [自由變形] 來變形處理
後貼上。

配置

STEP
3 在新圖層以「mb 西式窗戶」筆刷用蓋章貼
圖的方式描繪窗戶。

STEP
4 配合磚塊的圖層，將西式窗戶變
形處理後貼上。

STEP
5 將磚塊圖層的多餘部分以蒙版遮
蓋處理。

STEP
6 在窗戶邊框的下方加入平塗處
理。

STEP
7 接著要在磚塊貼上網點。

人工物 2

壁面

第1章　筆刷的基本知識

第2章　人工物筆刷

第3章　自然物筆刷

第4章　小道具筆刷

第5章　群眾筆刷

第6章　效果筆刷

人工物

3 門戶

可以用來描繪日式拉門和日式紙窗等和式風格拉門的筆刷。

📄 door01.sut（246KB）

mb 日式拉門

這是可以用來描繪由天花板連接到地板的日式拉門的筆刷。

使用的重點

- 以橫向筆劃的方式使用
- 請注意筆劃不要重疊

📄 door03.sut（246KB）

mb 格子門窗

可以用來描繪日式住宅外觀不可或缺的格子門窗的筆刷。使用時可以將筆刷當作質感素材來變形處理，相當方便。

使用的重點

- 與「mb 日式拉門」的使用方法相同

📄 door02.sut（246KB）

mb 日式紙窗

可以用來描繪日式紙窗的筆刷。不光是門、窗、拉門，就連天花板到梁柱整體都可以一次描繪出來。

使用的重點

- 與「mb 日式拉門」的使用方法相同

補充

以橫向筆劃的方式使用筆刷時，請務必以由左朝右的方向筆劃。

由右朝左的方向筆劃時，圖像會變成反過來的狀態，請注意。

人工物
4

窗戶

可以用來描繪辦公室或是公寓大樓外觀的筆刷。

人工物 4

窗戶

第1章 筆刷的基本知識

第2章 人工物筆刷

第3章 自然物筆刷

第4章 小道具筆刷

第5章 群眾筆刷

第6章 效果筆刷

📄 window01.sut（138KB）

mb 辦公室窗戶 1

可以用來描繪窗戶尺寸較小的辦公大樓外觀的筆刷。

使用的重點
- 使用縱向的筆劃描繪
- 請注意筆劃之間不要重疊
- 若使用尺規工具，可以將各樓層連接得更整齊

📄 window02.sut（137KB）

mb 辦公室窗戶 2

可以用來描繪窗戶數量較多的大樓外觀的筆刷。

使用的重點
- 與「mb 辦公室窗戶 1」的使用方法相同

📄 window03.sut（124KB）

mb 辦公室窗戶 3

可以用來描繪窗戶形狀為縱長型的大樓外觀的筆刷。

使用的重點
- 與「mb 辦公室窗戶 1」的使用方法相同

📄 window04.sut（152KB）

mb 辦公室窗戶 4

可以用來描繪玻璃帷幕的大樓外觀的筆刷。

使用的重點
- 與「mb 辦公室窗戶 1」的使用方法相同

window05.sut（177KB）

mb 公寓的陽台

可以用來描繪公寓的陽台部分的筆刷。如果使用尺規來直向排列描繪的話，就可以呈現出公寓大樓的外觀。

使用的重點

● 與「mb 辦公室窗戶 1」的使用方法相同

window06.sut（191KB）

mb 小窗戶

包含 2 種小尺寸西式窗戶的筆刷。適合用來描繪遠景的街景。

使用的重點

● 以蓋章貼圖的方式隨處配置可以在「主要色」改變線稿的顏色可以在「輔助色」改變背景的顏色

window07.sut（410KB）

mb 住宅窗戶

可以用來隨機描繪 3 種不同的現代一般住宅窗戶鋁門窗的筆刷。

使用的重點

● 以蓋章貼圖的方式隨處配置

window08.sut（442KB）

mb 西式窗戶

可以用來隨機描繪 3 種西式窗戶的筆刷。

使用的重點

● 以蓋章貼圖的方式隨處配置

實例 使用「mb辦公室窗戶1~4」與「mb驚慌群眾1」（第146頁）描繪陷入恐慌狀態的商業區群眾的畫格場景。

配置

STEP **1** 在新圖層以「mb 驚慌群眾 1」筆刷描繪群眾。

STEP **2** 一邊考量畫格中的整體均衡，一邊將群眾配置上去。直接在畫格內手工描繪也可以。

STEP **3** 在群眾的背後描繪大樓的形狀。

第 1 章

筆刷的基本知識

第 2 章

人工物筆刷

第 3 章

自然物筆刷

第 4 章

小道具筆刷

第 5 章

群眾筆刷

第 6 章

效果筆刷

STEP 4
在新圖層上放置 [特殊尺規]
的 [平行線]，以「mb 辦公室
窗戶」筆刷來縱向垂直筆劃。
辦公室窗戶筆刷一共 4 種，
請使用自己喜歡的窗戶樣式。

配置

STEP 5
將筆刷畫出來的圖像，配合大樓的
線稿變形後貼上。

STEP 6
接著要貼上網點。

STEP 7
補充描繪大樓的背後。

STEP 8
以白色描繪煙霧。

STEP 9
加上手寫文字。

□ window09.sut（157KB）

mb 西方城堡風格走廊

這是可以用來描繪窗戶連接在一起的西式風格城堡走廊的筆刷。

使用的重點
● 以橫向筆劃的方式使用

□ window10.sut（420KB）

mb 窗簾

掛著厚重窗簾的窗戶。可以用來隨機描繪打開、閉合 2 種不同狀態窗簾的筆刷。

使用的重點
● 以蓋章貼圖的方式隨處配置

實例 由窗簾透入室內的亮光，可以使用「mb 窗簾」筆刷來描繪。

配置

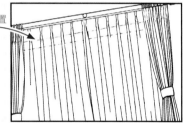

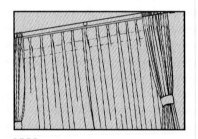

STEP **1** 在新圖層以「mb 窗簾」筆刷用蓋章貼圖的方式描繪窗戶。會隨機描繪出窗簾打開或是閉合狀態的圖像。這次是選擇描繪打開狀態的窗簾。

STEP **2** 將筆刷製作出來的窗簾圖像，在畫格內以傾斜的方式配置。

STEP **3** 接著要貼上線條狀的網點。

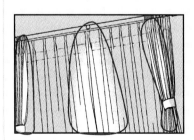

STEP **4** 以窗簾的間際為中心，使用輔助工具 [裝飾] 的「網格線（刮網點用）」筆刷以透明色來刮削網點。用這個方式來呈現出朝日陽光的感覺。

STEP **5** 以線條追加描繪陰影，強調室內的灰暗。

STEP **6** 以塗白的方式稍微消去窗簾中央部分的線條，呈現出光線刺眼的感覺。

人工物
5 學校

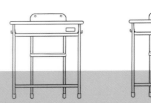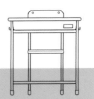

可以用來描繪學校窗戶以及課桌椅的筆刷。
只要有這個筆刷就能夠簡單描繪出校園漫畫的教室場景。

第1章 筆刷的基本知識

第2章 人工物筆刷

第3章 自然物筆刷

第4章 小道具筆刷

第5章 群眾筆刷

第6章 效果筆刷

📄 school01.sut（259KB）

mb 公立學校風格走廊_外側

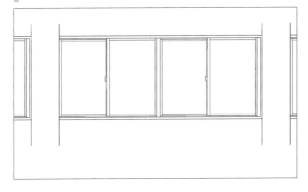

可以用來描繪公立學校風格走廊的牆壁的筆刷。適合用來描繪看得見戶外那一側的窗戶。

使用的重點
- 以橫向筆劃的方式使用

📄 school02.sut（429KB）

mb 公立學校風格走廊_教室側

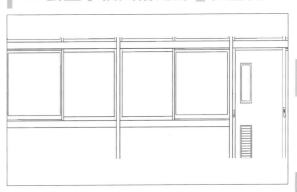

可以用來描繪公立學校風格走廊牆壁的筆刷。適合描繪教室側上半部的門、窗。容易搭配胸部以上的角色人物構圖的尺寸。

使用的重點
- 以橫向筆劃的方式使用
- 由於只有門、窗的上半部，容易搭配胸部以上的角色人物構圖

📄 school03.sut（374KB）

mb 私立學校風格走廊_外側

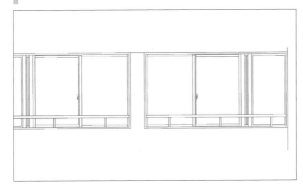

可以用來描繪私立學校風格走廊的牆壁的筆刷。適合用來描繪看得見戶外那一側的窗戶。與公立風格的款式設計不一樣。

使用的重點
- 以橫向筆劃的方式使用

📄 school04.sut（469KB）

mb 私立學校風格走廊_教室側

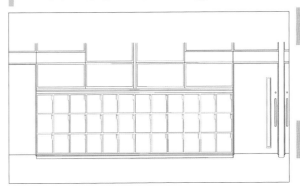

可以用來描繪私立學校風格走廊的牆壁的筆刷。教室側的牆壁設有寄物櫃。

使用的重點
- 以橫向筆劃的方式使用
- 由於地板也有描繪出來的關係，遠鏡頭的構圖使用起來也很方便

school05.sut（144KB）

mb 公立學校風格課桌椅 _ 側面

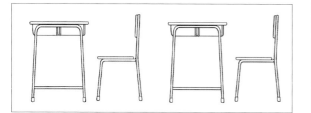

這是可以用來描繪公立學校風格的橫向排列課桌椅的筆刷。因為沒有畫面立體深度的關係，可以自行調整成符合所需要的透視線。

使用的重點

- 筆刷尺寸的變化可以呈現出畫面的立體深度
- 以課桌、課椅合為一組，因此可以用蓋章貼圖配置於任意場所

school06.sut（128KB）

mb 公立學校風格課桌椅 _ 正面

這是可以用來描繪公立學校風格的正面排列課桌椅的筆刷。

使用的重點

- 與「mb 公立學校風格課桌椅 _ 側面」的使用方法相同

school07.sut（145KB）

mb 私立學校風格的課桌椅 _ 側面

這是可以用來描繪私立學校風格的橫向排列課桌椅的筆刷。因為沒有畫面立體深度的關係，可以自行調整成符合所需要的透視線。與公立學校的款式設計不同。

使用的重點

- 與「mb 公立學校風格課桌椅 _ 側面」的使用方法相同

school08.sut（125KB）

mb 私立學校風格課桌椅 _ 正面

這是可以用來描繪私立學校風格的正面排列課桌椅的筆刷。因為沒有畫面立體深度的關係，可以自行調整成符合所需要的透視線。與公立風格的款式設計不同，膝蓋附近被遮蓋起來。

使用的重點

- 與「mb 公立學校風格課桌椅 _ 側面」的使用方法相同

school09.sut（604KB）

mb 告示品

告示品如果要自己一張張描繪的話很麻煩。這是可以隨機描繪 3 種不同告示品的筆刷。

使用的重點

- 以蓋章貼圖的方式隨處配置

school10.sut（176KB）

mb 學校窗戶

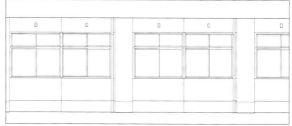

可以用來描繪由戶外觀看的學校 1 樓校舍的窗戶及牆壁。適合用於在中庭漫步場景的筆刷。

使用的重點

- 以橫向筆劃的方式使用
- 將描繪好的圖像縱向複製，在上方重疊使用

實例 使用「mb 公立學校風格走廊＿教室側」描繪場景轉換的畫格。

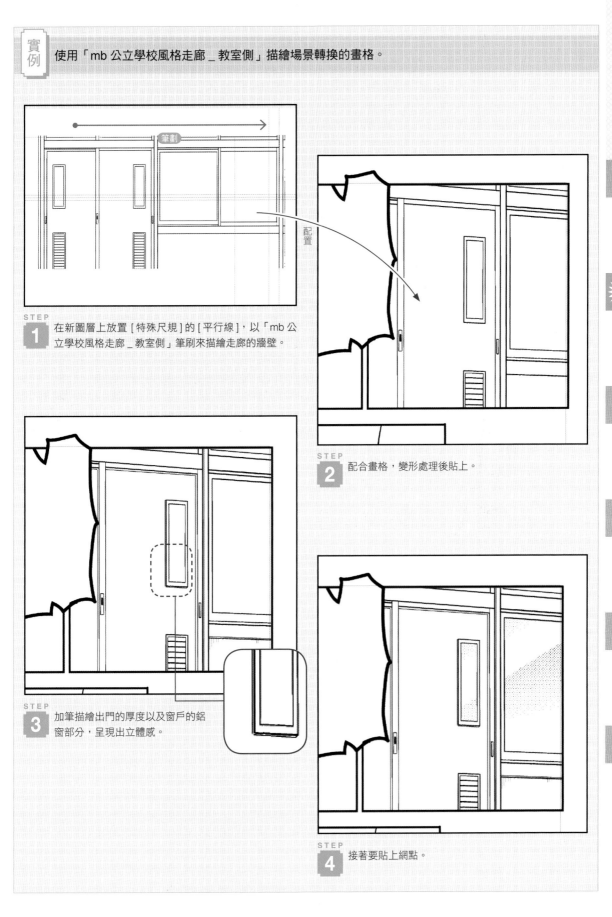

STEP
1
在新圖層上放置 [特殊尺規] 的 [平行線]，以「mb 公立學校風格走廊＿教室側」筆刷來描繪走廊的牆壁。

STEP
2
配合畫格，變形處理後貼上。

STEP
3
加筆描繪出門的厚度以及窗戶的鋁窗部分，呈現出立體感。

STEP
4
接著要貼上網點。

第1章 筆刷的基本知識

第2章 人工物筆刷

第3章 自然物筆刷

第4章 小道具筆刷

第5章 群眾筆刷

第6章 效果筆刷

實例 使用「mb公立學校風格課桌椅＿側面」與「mb公立學校風格走廊＿外側」，描繪在教室內談話的畫格。

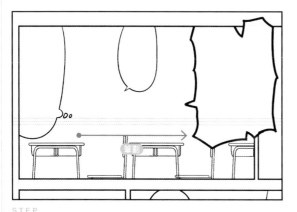

STEP 1 在新圖層上放置[特殊尺規]的[平行線]，以「mb公立學校風格課桌椅＿側面」筆刷來描繪課桌椅。

STEP 2 配合課桌椅來描繪人物。

STEP 3 建立新圖層，與STEP1同樣放置平行線的特殊尺規，然後以「mb公立學校風格走廊＿外側」筆刷來描繪教室的牆壁。

STEP 4 將教室牆壁多餘的部分以蒙版遮蓋起來。

STEP 5 貼上網點。

人工物
6 柵欄

可以用來描繪道路護欄、圍欄等柵欄的筆刷。

第1章 筆刷的基本知識

第2章 人工物筆刷

第3章 自然物筆刷

第4章 小道具筆刷

第5章 群眾筆刷

第6章 效果筆刷

📄 fence01.sut（136KB）

▍mb 扶手

可以用來描繪高度約 100cm 左右，高度偏高的防摔落護欄的筆刷。

使用的重點
- 以橫向筆劃的方式使用
- 請注意筆劃之間不要重疊

📄 fence02.sut（138KB）

▍mb 道路護欄

可以用來描繪區隔人行道及車道的道路護欄的筆刷。

使用的重點
- 與「mb 扶手」的使用方法相同

📄 fence03.sut（287KB）

▍mb 圍欄

可以用來描繪鐵網呈現十字交叉形狀的圍欄的筆刷。

使用的重點
- 與「mb 扶手」的使用方法相同

人工物

7 店舖

可以用來描繪便利商店的陳列架，以及熱鬧街頭的外觀的筆刷。

📄 shop01.sut（302KB）

mb 便利商店貨架 1

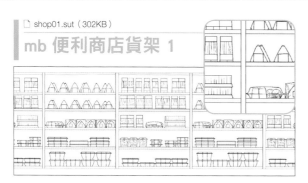

可以用來描繪物品眾多的便利商店貨架的筆刷。這是放有御飯團、三明治、便當等冷藏品的棚架。

使用的重點
- 以橫向筆劃的方式使用
- 請注意筆劃之間不要重疊

📄 shop02.sut（352KB）

mb 便利商店貨架 2

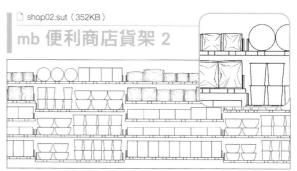

可以用來描繪放有大量零食及泡麵等貨品的便利商店貨架的筆刷。

使用的重點
- 與「mb 便利商店貨架 1」的使用方法相同

實例　使用「mb 便利商店貨架 2」與「mb 察覺」（第 157 頁）來描繪便利商店場景的一格。

STEP **1** 在新圖層上放置 [特殊尺規] 的 [平行線]，再以「mb 便利商店貨架 2」筆刷描繪便利商店貨架。

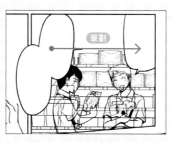

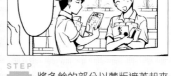

STEP **2** 將多餘的部分以蒙版遮蓋起來。

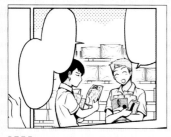

STEP **3** 接著要貼上網點。

STEP **4** 以「mb 察覺」筆刷用蓋章貼圖的方式來描繪符號。

STEP **5** 加上手寫文字。

人工物 7

店鋪

第1章 筆刷的基本知識

第2章 人工物筆刷

第3章 自然物筆刷

第4章 小道具筆刷

第5章 群眾筆刷

第6章 效果筆刷

shop03.sut（312KB）

mb 熱鬧街頭

可以用來描繪居酒屋或拉麵店等直立並排，店面大小不一的熱鬧街頭的筆刷。

使用的重點

● 與「mb 便利商店貨架 1」的使用方法相同
● 因為看板是留白的關係，可以隨意加上店名

實例 使用「mb 熱鬧街頭」與「mb 往來行人的群眾 1」（第 145 頁）來描繪人群擁擠街頭的一景。

STEP 1 在人物的後方以「mb 熱鬧街頭」筆刷描繪熱鬧街頭的風景。

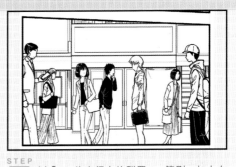

STEP 2 以「mb 往來行人的群眾 1」筆刷，加上在熱鬧街頭行走的群眾。

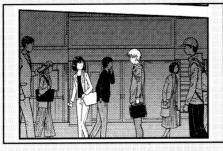

STEP 3 除了主要人物之外的部分要貼上漸層網點。

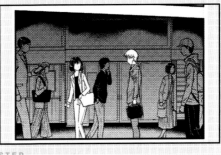

STEP 4 使用噴槍筆刷來追加畫面的灰暗部分，用來作為人物的心境表現。

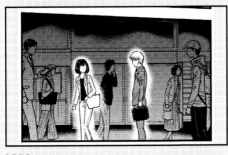

STEP 5 主要人物的周圍以塗白處理，使人物更加突顯。

STEP 6 也可以重疊貼上較淡的網點，作為回憶場景的表現。

人工物

8 瓦礫

可以用來描繪瓦礫、裂痕這類荒廢世界觀的筆刷。

📄 rubble01.sut（867KB）

mb 瓦礫

可以用來描繪像是鋼筋水泥毀壞後的瓦礫堆的筆刷。瓦礫設定堆積成小山，使用起來相當方便的筆刷。

使用的重點

- 以橫向筆劃的方式使用
- 改變筆刷的尺寸，可以藉由重複筆劃來呈現出遠近感
- 可以在「主要色」改變線稿的顏色
- 可以在「輔助色」改變背景的顏色

📄 rubble03.sut（648KB）

mb 裂痕

可以隨機描繪 3 種不同在玻璃、水泥、柏油路面上的裂痕的筆刷。

使用的重點

- 以蓋章貼圖的方式隨處配置

📄 rubble02.sut（312KB）

mb 廢墟

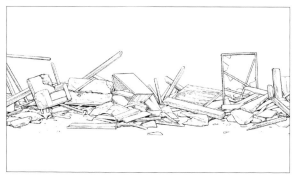

可以用來描繪屋內家具等經過風化而呈現崩塌狀態的筆刷。

使用的重點

- 以橫向筆劃的方式使用
- 請注意筆劃之間不要重疊

📄 rubble04.sut（291KB）

mb 揚塵

可以用來描繪在氣氛緊張的場景中，角色人物的臉部旁邊經常出現飛揚在周圍的謎之「灰塵」的筆刷。

使用的重點

- 以蓋章貼圖的方式隨處配置
- 圖像會依照筆劃的路徑描繪在畫布上
- 揚塵的方向都相同，如果想要改變方向的時候，請使用 [編輯] 選單→ [變形] → [旋轉]

實例 使用「mb 裂痕」與「mb 揚塵」描繪戰鬥中的一格。

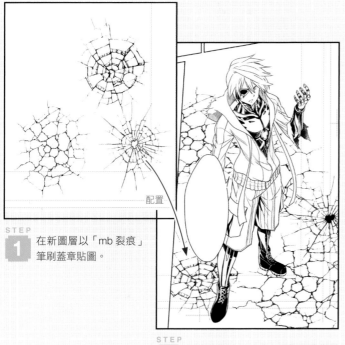

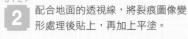

配置

STEP **1** 在新圖層以「mb 裂痕」筆刷蓋章貼圖。

STEP **2** 配合地面的透視線,將裂痕圖像變形處理後貼上,再加上平塗。

STEP **3** 追加描繪一些地面的筆觸。

STEP **4** 接著要貼上人物與地面的網點。

STEP **5** 以「mb 揚塵」筆刷來描繪飄浮在空氣中的揚塵。如果改變筆刷圖像的角度,那麼揚塵飄浮的方向也會隨之改變。

人工物 9 室內

可以用來描繪洗濯物或衣架上的衣服、演唱會場館的觀眾席、
書架上的書本等室內小物品的筆刷。

indoor01.sut（959KB）

mb 衣架上的衣服

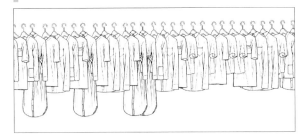

可以用來描繪掛在衣架上的大量衣服的筆刷。一共會隨機描繪出有 9 種不同的衣服。衣櫥內或是店面賣場等場景都很適合使用。可以依個人喜好調整圖像的間隔。

使用的重點

● 以橫向筆劃的方式使用
● 將筆刷間隔的數值調整得愈大，衣服的間隔會變得愈寬
● 可以在「主要色」改變線稿的顏色
● 可以在「輔助色」改變背景的顏色

indoor02.sut（757KB）

mb 吊曬衣物

可以用來描繪公寓或住宅這類需要呈現出生活感的洗濯物的筆刷。一共會隨機描繪出 5 種不同的洗濯物。

使用的重點

● 以橫向筆劃的方式使用
● 可以在「主要色」改變線稿的顏色
● 可以在「輔助色」改變背景的顏色

indoor03.sut（120KB）

mb 演唱會場館的觀眾席

可以用來簡單描繪出演唱會場館或電影院中排列座椅的筆刷。

使用的重點

● 改變筆刷的尺寸，可以藉由重複筆劃來呈現出遠近感
● 可以在「主要色」改變線稿的顏色
● 可以在「輔助色」改變背景的顏色

indoor04.sut（174KB）

mb 書架上的書本

可以用來描繪並排書背的筆刷。封面及書背請配合透視線來加筆描繪後使用。

使用的重點

● 以橫向筆劃的方式使用
● 封面及書背請配合透視線並加筆描繪後使用

人工物
10 戶外

可以用來描繪電線杆、路燈、塞車的車輛等戶外小物品的筆刷。

第 1 章 筆刷的基本知識

第 2 章 人工物筆刷

第 3 章 自然物筆刷

第 4 章 小道具筆刷

第 5 章 群眾筆刷

第 6 章 效果筆刷

📄 outdoor01.sut（1.1MB）

mb 仰視電線杆

可以隨機描繪出 5 種不同仰視角度電線杆的筆刷。

使用的重點

● 以蓋章貼圖的方式隨處配置

📄 outdoor02.sut（710KB）

mb 路燈

可以用來隨機描繪由懷舊復古到現代的樣式，5 種不同路燈特寫圖像的筆刷。

使用的重點

● 以蓋章貼圖的方式隨處配置

📄 outdoor03.sut（504KB）

mb 塞車

可以用來描繪由斜側面觀察的 4 種不同車輛，呈現出都會區塞車情景的筆刷。依描繪的方式不同，也可以用來描繪停車場。

使用的重點

● 車輛的大小會隨筆壓不同而有所變化
● 配合筆劃的軌跡描繪圖像
● 以蓋章貼圖的方式隨處配置
● 可以在「主要色」改變線稿的顏色
● 可以在「輔助色」改變背景的顏色

補充

「mb 塞車」除了可以描繪塞車之外，也可以用來描繪停車場。

將 [工具屬性] 的 [間隔] 數值設定為較小，由左而右一邊加強筆壓，一邊畫出橫向的筆劃，即可描繪出塞車的場景。

將間隔稍微調小一些，由右而左一邊加強筆壓，一邊畫出橫向的筆劃，即可描繪出類似停車場的感覺。

人工物
11 **夜景**

在平塗或網點上使用，
可以描繪出如夜色中的大樓般夜景的筆刷。

night01.sut（375KB）

mb 夜景

可以用來描繪大樓林立的俯瞰夜景的筆刷。

使用的重點

- 可以用輔助色來描繪的筆刷
- 在平塗或網點上以白色進行描繪

night02.sut（485KB）

mb 霓虹燈

可以在平塗或是網點上用來描繪熱鬧街頭霓虹燈的筆刷。因為這是灰階的筆刷，所以要在設定為灰色的圖層中依照描繪→轉換成網點的方式使用。

使用的重點

- 以蓋章貼圖的方式隨處配置
- 在平塗或網點上以白色描繪
- 先在設定為灰色的圖層上描繪，再將其網點化後使用

實例 使用「mb 霓虹燈」描繪夜晚霓虹燈街景的一格。

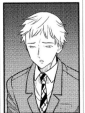

STEP 1 在人物的後方要貼上漸層網點。

STEP 2 將新圖層 [圖層屬性] 的 [顯示顏色] 設定為 [灰色]。將「mb 霓虹燈」筆刷設定為白色，然後描繪出熱鬧街頭的亮光。

STEP 3 將描繪霓虹燈亮光的筆刷，轉換為網點。

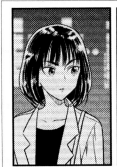

STEP 4 重疊貼上較淡的網點，表現出回憶的場景。

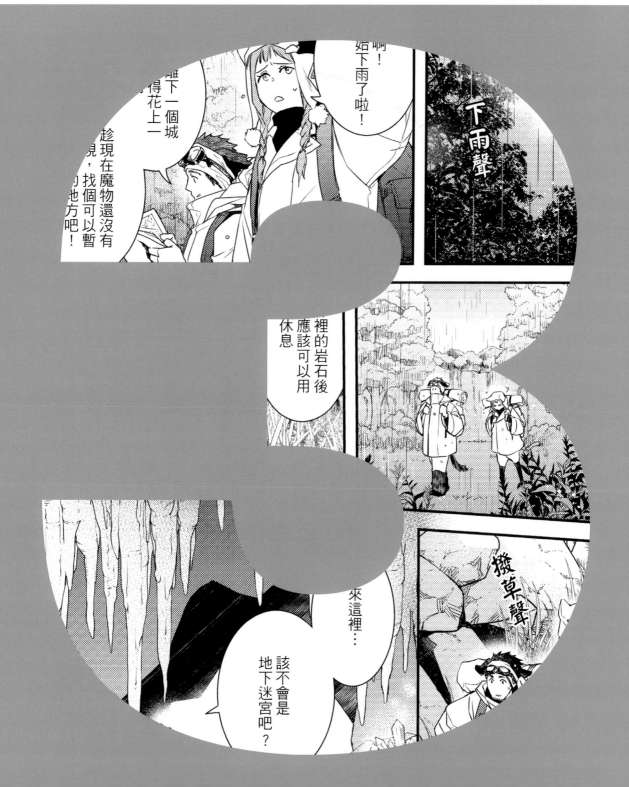

自然物筆刷

下雨聲

啊！始下雨了啦！

離下一個城得花上一⋯

趁現在魔物還沒有出現，找個可以暫時躲的地方吧！

這裡的岩石後應該可以用休息

撥草聲

來這裡⋯⋯該不會是地下迷宮吧？

自然物

1 樹木

可以用來描繪行道樹與植栽的筆刷。

📄 tree01.sut（388KB）

mb 行道樹

可以用來描繪都會區人行步道等處的行道樹的筆刷。也可以用蓋章貼圖的方法在畫面上做重點式的裝飾。

使用的重點
- 以橫向筆劃的方式使用
- 以蓋章貼圖的方式隨處配置
- 可以在「主要色」改變線稿的顏色
- 可以在「輔助色」改變背景的顏色

📄 tree02.sut（441KB）

mb 植栽 1

可以用來隨機描繪 3 種不同外觀的圓形植栽的筆刷。

使用的重點
- 以橫向筆劃的方式使用
- 以蓋章貼圖的方式隨處配置
- 可以在「主要色」改變線稿的顏色
- 可以在「輔助色」改變背景的顏色

📄 tree03.sut（194KB）

mb 植栽 2

可以用來描繪橫向連成 1 整列的植栽的筆刷。

使用的重點
- 以橫向筆劃的方式使用
- 可以在「主要色」改變線稿的顏色
- 可以在「輔助色」改變背景的顏色

📄 tree04.sut（3.2MB）

mb 樹蔭

可以用來描繪樹木枝椏前端的筆刷。因為這是灰階的筆刷，所以先要在灰階的圖層描繪後，再轉換成網點。

使用的重點
- 以蓋章貼圖的方式隨處配置
- 先在灰階的圖層描繪後，再將其網點化後使用
- 可以在「主要色」改變線稿的顏色
- 可以在「輔助色」改變背景的顏色

實例 使用「mb 植栽 1」「mb 行道樹」「mb 磚塊（第 74 頁）描繪西式風格的背景。

翻轉

配置

STEP 1 使用「mb 植栽 1」筆刷以蓋章貼圖的方式描繪植栽，再將圖像上下翻轉。

STEP 2 將翻轉後的圖像貼入畫格。

筆劃

筆劃

STEP 3 後方再以「mb 植栽 1」筆刷用蓋章貼圖的方式描繪植栽。

STEP 4 以「mb 行道樹」筆刷描繪樹木。

STEP 5 在畫面後方以「mb 磚塊」筆刷描繪牆壁。

STEP 6 在畫面前方的植栽以 [沾水筆] 或是 [噴槍筆刷] 的 [噴霧] 將細節描繪出來。

STEP 7 接著要貼上網點。

第1章 筆刷的基本知識

第2章 人工物筆刷

第3章 自然物筆刷

第4章 小道具筆刷

第5章 群眾筆刷

第6章 效果筆刷

tree05.sut（516KB）

mb 針葉樹

可以用來描繪一棵一棵獨立針葉樹的筆刷。使用時會交互描繪出 2 種不同的針葉樹。

使用的重點
- 以橫向筆劃的方式使用
- 以蓋章貼圖的方式隨處配置
- 可以在「主要色」改變線稿的顏色
- 可以在「輔助色」改變背景的顏色

tree06.sut（240KB）

mb 針葉樹_遠景

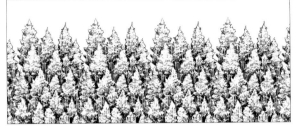

可以描繪出密集生長的針葉樹，用來呈現森林遠景的筆刷。

使用的重點
- 以橫向筆劃的方式使用
- 一邊調整筆壓，一邊使用鋸齒狀筆劃，可以描繪出遠景的森林
- 可以在「主要色」改變線稿的顏色
- 可以在「輔助色」改變背景的顏色

tree07.sut（392KB）

mb 積雪針葉樹

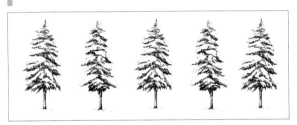

可以用來描繪一棵一棵獨立的積雪針葉樹的筆刷。使用時會交互描繪出 2 種不同的針葉樹。

使用的重點
- 以橫向筆劃的方式使用
- 以蓋章貼圖的方式隨處配置
- 可以在「主要色」改變線稿的顏色
- 可以在「輔助色」改變背景的顏色

tree08.sut（884KB）

mb 闊葉樹

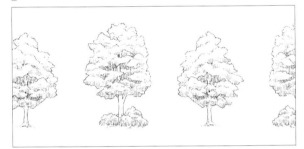

可以用來描繪一棵一棵獨立的闊葉樹的筆刷。使用時會反覆描繪出 4 種不同的闊葉樹。

使用的重點
- 以橫向筆劃的方式使用
- 以蓋章貼圖的方式隨處配置
- 可以在「主要色」改變線稿的顏色
- 可以在「輔助色」改變背景的顏色

tree09.sut（390KB）

mb 闊葉樹_遠景

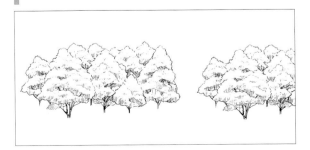

可以描繪出密集生長的闊葉樹，用呈現森林遠景的筆刷。

使用的重點
- 以橫向筆劃的方式使用
- 一邊調整筆壓，一邊使用鋸齒狀筆劃，可以描繪出遠景的森林
- 可以在「主要色」改變線稿的顏色
- 可以在「輔助色」改變背景的顏色

第1章

筆刷的基本知識

第2章

人工物筆刷

第3章

自然物筆刷

第4章

小道具筆刷

第5章

群眾筆刷

第6章

效果筆刷

實例 使用「mb 雜草」「mb 闊葉樹」「mb 懸崖」（第 112 頁）「mb 下雨」（第 114 頁）描繪雨中的森林。

STEP 1 選擇「mb 雜草」筆刷，將主要色與輔助色設定為黑色，描繪出類似以平塗來填充上色般的草叢外形輪廓。

STEP 2 在新圖層使用「mb 雜草」筆刷，將主要色設定為黑色、輔助色設定為白色，在只有外形輪廓的草叢上重疊描繪。描繪時需考量兩者之間的比例均衡。

STEP 3 在角色人物的後方建立新圖層，以「mb 闊葉樹」筆刷描繪樹木。「mb 闊葉樹」筆刷中包含了有「樹下的草叢」的圖像，請選擇那個圖像，配置在畫面上。有了這個筆刷，森林的描寫一下子就便利了許多。

STEP 4 在闊葉樹的底下建立新圖層，以「mb 懸崖」筆刷描繪後方的懸崖。由於「mb 闊葉樹」筆刷包含了白色底圖在內的關係，只會描寫出樹木的間隙。

STEP 5 追加一些懸崖上的林木，以及地面的質感。

STEP 6 在新圖層以「mb 下雨」筆刷描繪雨水。

STEP 7 貼上網點，在新圖層以塗白來追加雨滴數量。

圖層構成

⌑ tree10.sut（108KB）

mb 樹葉的輪廓

可以用來描繪枝葉茂密樹木輪廓的筆刷。

使用的重點
- ● 以橫向筆劃的方式使用
- ● 請注意筆劃之間不要重疊

範例

⌑ tree11.sut（457KB）

mb 樹幹

可以用來描繪樹幹表面質感的筆刷。

使用的重點
- ● 沿著樹木筆劃描繪

⌑ tree12.sut（148KB）

mb 木紋

可以在柱子或是木製家具代替材質素材使用的筆刷。能夠描繪出如同徒手描繪般的木紋。

使用的重點
- ● 沿著樹木筆劃描繪

MEMO

使用[選擇範圍]的[色域指定]的話，可以只選擇相同的色調。想要配合筆刷形狀貼上網點的時候，可以活用這個方法。

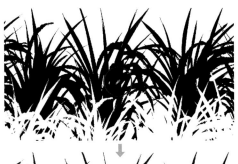

在選單[選擇範圍]中選擇[色域選擇]。直接使用原本的設定即可。游標會變成吸管的形狀，接下來要點擊水稻的黑色部分。

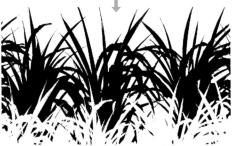

只有黑色部分會建立選擇範圍。

※ 為了能夠更輕易分辨出選擇範圍，這裡將快速蒙版設定為顯示。

實例 使用「mb 木紋」描繪走廊的木紋。

STEP **1**

在新圖層上放置 [特殊尺規] 的 [平行線]，以「mb 木紋」筆刷稍微保持間隔，製作出木紋模樣的圖像。

 →

STEP **2** 將圖像變形處理後，貼在緣側走廊的地板上，並將多餘的部分以蒙版遮蓋。

使用橡皮擦刪除

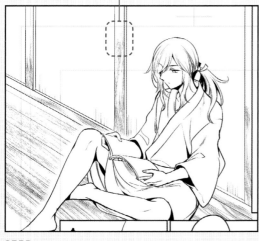

STEP **3** 柱子上以「mb 木紋」筆刷直接描繪木紋的邊緣可以適度用橡皮擦刪除來做模糊處理。

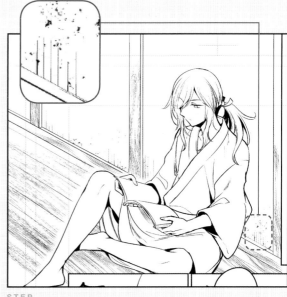

STEP **4** 加筆描繪牆壁上的髒污。

第1章
筆刷的基本知識

第2章
人工物筆刷

第3章
自然物筆刷

第4章
小道具筆刷

第5章
群眾筆刷

第6章
效果筆刷

自然物 2 草

可以用來描繪草叢、雜草以及田地等草類的筆刷。

📄 grass01.sut（561KB）

mb 常春藤

用來描繪爬在牆壁上的常春藤（藤蔓），中遠景用筆刷。因為圖像包含了白色底圖的關係，可以直接在牆壁上描繪。描繪時會交互出現 2 種不同的常春藤。

使用的重點
- 以蓋章貼圖的方式隨處配置
- 可以在「主要色」改變線稿的顏色
- 可以在「輔助色」改變背景的顏色

📄 grass02.sut（676KB）

mb 蘆葦

可以用來描繪抒情感性十足的蘆葦的筆刷。蘆葦穗與葉片會以 1 株為單位一起被描繪出來。描繪時會交互出現 2 種不同的類型。

使用的重點
- 以蓋章貼圖的方式隨處配置
- 藉由重複進行描畫，可以描繪出蘆葦野原
- 可以在「主要色」改變線稿的顏色
- 可以在「輔助色」改變背景的顏色

📄 grass03.sut（519KB）

mb 雜草

可以用來描繪高度約 30cm 左右的雜草區塊的筆刷。描繪時會隨機出現 3 種不同的雜草類型。

使用的重點
- 以蓋章貼圖的方式隨處配置
- 可以在「主要色」改變線稿的顏色
- 可以在「輔助色」改變背景的顏色

📄 grass04.sut（768KB）

mb 草叢

可以用來描繪高度約 1 公尺的草叢的筆刷。搭配密集描繪，以及與雜草筆刷組合運用的方式，能夠呈現出更自然的畫面效果。描繪時會隨機出現 3 種不同的類型

使用的重點
- 以蓋章貼圖的方式隨處配置
- 藉由重複進行描畫，可以描繪出濃密的草叢
- 也可以和「mb 雜草」筆刷一起組合運用
- 可以在「主要色」改變線稿的顏色
- 可以在「輔助色」改變背景的顏色

grass05.sut（518KB）

mb 水稻 _ 插秧後

只要使用這個筆刷，就能很簡單地描繪出剛剛插秧完，小小的水稻並排在一起的背景。隨機描繪出 4 種不同的秧苗。

使用的重點

- 以橫向筆劃的方式使用
- 以蓋章貼圖的方式隨處配置
- 可以在「主要色」改變線稿的顏色
- 可以在「輔助色」改變背景的顏色

grass06.sut（740KB）

mb 水稻 _ 收割前

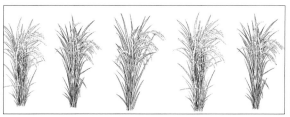

稻穗長滿了穀粒，馬上就要收割前的水稻。隨機描繪出 3 種不同的稻穗。

使用的重點

- 以橫向筆劃的方式使用
- 藉由重複進行描畫，可以描繪出具有遠近感的田地
- 可以在「主要色」改變線稿的顏色
- 可以在「輔助色」改變背景的顏色

實例｜使用「mb 雜草」與「mb 水稻 _ 收割前」描繪鄉村的背景。

STEP 1

建立一個新圖層。點擊 [圖層屬性] 的 [邊界效果] 的 [邊緣]，將邊緣的粗細調整為 0.09mm，設定為黑色。

※ 想要將單位設定為 mm 時，請依照 [檔案] 選單→ [環境設定] → [尺規、單位] 的步驟進行變更。

STEP 2 在 STEP1 建立的圖層上，以主要色、輔助色都設定為白色的「mb 雜草」筆刷，在角色人物的後方描繪出斜向連接在一起的草叢。描繪完成後，將圖層點陣圖層化處理。

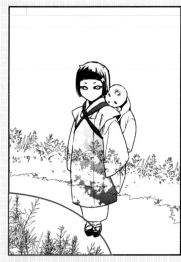

STEP 3 在同一個圖層，以主要色設定黑色、輔助色設定為白色的「mb 雜草」筆刷描繪草叢，並將多餘的部分刪除消去。

STEP 4 接著要在草叢貼上漸層網點。
※ 選擇範圍的方法請參照第 98 頁。

STEP
5 在新圖層追加描繪地面的質感筆觸。

STEP
6 在描繪雜草的圖層下方建立一個新圖層,以「mb 水稻_收割前」筆刷描繪水稻。並透過圖層屬性的邊界效果加上邊緣,讓輪廓加粗一些。

STEP
7 在新圖層以「mb 水稻_收割前」筆刷將主要色與輔助色設定成黑色,描繪塗黑的水稻。然後在其上方,將主要色與輔助色設定成白,以塗白的方式重疊描繪水稻。這些將成為網點的基底。

STEP
8 接著要以 STEP7 製作的水稻網點為基底,藉由 [選擇範圍] 的 [色域選擇] 選擇黑色的部分,並在那個選擇範圍貼上網點。然後將網點基底的圖層設定為不顯示。

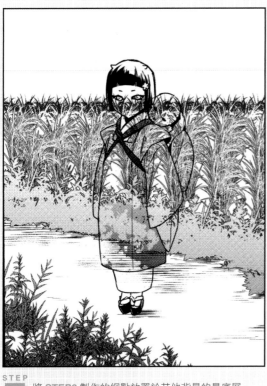

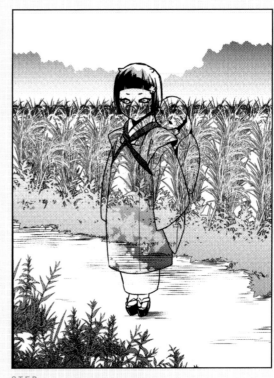

STEP
9 將 **STEP8** 製作的網點放置於其他背景的最底層。

STEP
10 以漸層網點來描繪呈現後方的森林。

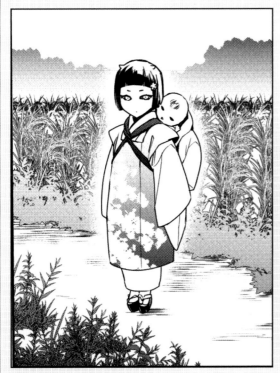

STEP
11 將多餘的背景以蒙版遮蓋起來，將人物周圍做出模糊處理效果。

圖層構成

自然物 2　草

第1章　筆刷的基本知識

第2章　人工物筆刷

第3章　自然物筆刷

第4章　小道具筆刷

第5章　群眾筆刷

第6章　效果筆刷

自然物 3 櫻木

這是可以用來描繪櫻樹、枝椏、櫻花等的筆刷。

📄 cherryblossoms01.sut（451KB）

mb 櫻花瓣

可以用來描繪隨風飄舞的櫻花瓣的筆刷。隨機描繪 3 種不同的花瓣。圖像附有白底，可以重疊描繪使用。

使用的重點

- 以沿著風的流向般的方式筆劃
- 以蓋章貼圖的方式隨處配置
- 可以在「主要色」改變線稿的顏色
- 可以在「輔助色」改變背景的顏色

📄 cherryblossoms02.sut（778KB）

mb 櫻花

用來描繪櫻花特寫的筆刷。能夠描繪出一整團飽滿的櫻花。

使用的重點

- 以蓋章貼圖的方式隨處配置
- 可以在「主要色」改變線稿的顏色
- 可以在「輔助色」改變背景的顏色

📄 cherryblossoms03.sut（833KB）

mb 櫻花樹枝

用來描繪一小段櫻花樹枝的筆刷。隨機描繪 3 種不同的櫻花樹枝。

使用的重點

- 以橫向筆劃的方式使用
- 想要改變樹枝方向時，可以使用 [編輯] 選單 → [變形] → [旋轉] 來轉向
- 以蓋章貼圖的方式隨處配置
- 可以在「主要色」改變線稿的顏色
- 可以在「輔助色」改變背景的顏色

📄 cherryblossoms04.sut（1.4MB）

mb 櫻花樹木

可以用來描繪櫻花盛開時的整顆櫻花樹的的筆刷。花朵的部分可以用輔助色來進行設定。

使用的重點

- 以蓋章貼圖的方式隨處配置
- 可以在「主要色」改變線稿的顏色
- 可以在「輔助色」改變背景與花朵的顏色

 實例　使用「mb 櫻花樹枝」與「mb 櫻花瓣」描繪櫻花飛舞的一格。

STEP **1**　在新圖層以「mb 櫻花樹枝」筆刷用蓋章貼圖的方式描繪，再將圖層屬性打開，藉由邊界效果的邊緣來為圖像加上黑色邊線。

STEP **2**　然後在人物圖層上建立新圖層，以「mb 櫻花樹枝」筆刷用蓋章貼圖的方式，一邊考量畫面的整體均衡，一邊進行配置。與 STEP1 相同，藉由邊界效果來為圖像加上黑色邊線。

STEP **3**　在新圖層以「mb 櫻花瓣」筆刷描繪圖像。

STEP **4**　一邊考量畫面的整體均衡，一邊將花瓣配置上去。

STEP **5**

為人物貼上網點，加入手寫文字。

第1章 筆刷的基本知識

第2章 人工物筆刷

第3章 自然物筆刷

第4章 小道具筆刷

第5章 群眾筆刷

第6章 效果筆刷

自然物 4 花

可以用來描繪玫瑰或向日葵這類季節花朵的筆刷。
除了可以呈現出開滿花朵的庭院風景之外，也能夠用來描繪花束。

📄 flower01.sut（118KB）

mb 荊棘

可以描繪出帶有尖刺的荊棘莖幹的緞帶筆刷。由於圖像有塗白的關係，可以重疊描繪使用。

使用的重點

● 配合筆劃的軌跡描繪圖像
● 筆壓的變化可以改變莖幹的粗細
● 可以在「主要色」改變線稿的顏色
● 可以在「輔助色」改變背景的顏色

📄 flower02.sut（1.1MB）

mb 玫瑰

可以描繪出重重花瓣的華麗玫瑰花的筆刷。隨機描繪出5種不同花形的玫瑰。
由於圖像有塗白的關係，可以重疊描繪使用。

使用的重點

● 如果繞成一圈描繪的話，可以當作花束來使用
● 以蓋章貼圖的方式隨處配置
● 可以在「主要色」改變線稿的顏色
● 可以在「輔助色」改變背景的顏色

📄 flower03.sut（1.2MB）

mb 向日葵

說到夏天，就會想到盛開的向日葵花朵。由於圖像包含了莖幹和葉片，所以可以直接使用在畫面上。隨機描繪5種不同方向的向日葵。

使用的重點

● 以蓋章貼圖的方式隨處配置
● 藉由重複進行描畫，可以呈現出具有遠近感的向日葵花田
● 可以在「主要色」改變線稿的顏色
● 可以在「輔助色」改變背景的顏色

📄 flower04.sut（1.2MB）

mb 大丁草

這是用來描繪帶著莖幹大丁草花的筆刷。
除了可以描繪成花束外，單獨1朵用來裝飾也很可愛的筆刷。

使用的重點

● 如果繞成一圈描繪的話，可以當作花束來使用
● 以蓋章貼圖的方式隨處配置
● 可以在「主要色」改變線稿的顏色
● 可以在「輔助色」改變背景的顏色

flower05.sut（1.3MB）

mb 菊花

可以描繪給人豪奢感覺的菊花花朵的筆刷。細節描繪非常精細，適合以特寫鏡頭來呈現。隨機描繪 5 種不同花形的菊花。

使用的重點

- ● 以蓋章貼圖的方式隨處配置
- ● 可以在「主要色」改變線稿的顏色
- ● 可以在「輔助色」改變背景的顏色

flower06.sut（932KB）

mb 百合花

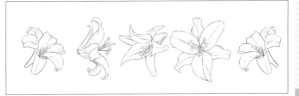

這是包含了各種不同的角度百合花的筆刷。可以用來描繪花束或是衣服上的花飾。

使用的重點

- ● 如果繞成一圈描繪的話，可以當作花束來使用
- ● 以蓋章貼圖的方式隨處配置

flower07.sut（974KB）

mb 山茶花

可以用來描繪帶有枝椏的山茶花的筆刷。隨機描繪 4 種不同角度的山茶花。

使用的重點

- ● 以蓋章貼圖的方式隨處配置
- ● 可以在「主要色」改變線稿的顏色
- ● 可以在「輔助色」改變背景的顏色

flower08.sut（1.6MB）

mb 滿天星

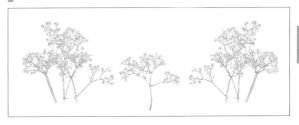

這是滿天星的筆刷。花朵細節描繪得非常精細，適合以特寫鏡頭來呈現的筆刷。

使用的重點

- ● 與其他花卉筆刷組合搭配後可以描繪成花束
- ● 可以在「主要色」改變線稿的顏色
- ● 可以在「輔助色」改變背景的顏色

flower09.sut（997KB）

mb 香豌豆

香豌豆的花瓣給人輕飄飄的感覺，惹人憐愛。隨機描繪 5 種不同花形的香豌豆。

使用的重點

- ● 以蓋章貼圖的方式隨處配置
- ● 可以在「主要色」改變線稿的顏色
- ● 可以在「輔助色」改變背景的顏色

flower10.sut（827KB）

mb 波斯菊

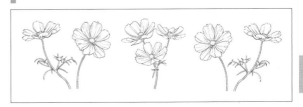

用來描繪映照在秋天青空下的波斯菊。隨機描繪 3 種不同角度的波斯菊。

使用的重點

- ● 以蓋章貼圖的方式隨處配置
- ● 可以在「主要色」改變線稿的顏色
- ● 可以在「輔助色」改變背景的顏色

第1章　筆刷的基本知識

第2章　人工物筆刷

第3章　自然物筆刷

第4章　小道具筆刷

第5章　群眾筆刷

第6章　效果筆刷

□ flower11.sut（1.0MB）

mb 梅花

這是帶有枝椏的梅花筆刷。畫風同時兼具纖細及力道，隨機描繪4種不同畫風的梅花。

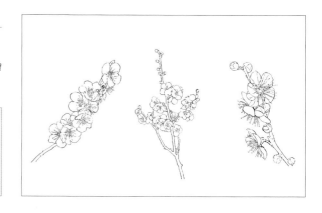

使用的重點

- 以蓋章貼圖的方式隨處配置
- 想要改變枝椏方向時，可以使用 [編輯] 選單 → [變形] → [旋轉] 來調整
- 可以在「主要色」改變線稿的顏色
- 可以在「輔助色」改變背景的顏色

實例

使用「mb 蘆葦」「mb 波斯菊」「mb 雜草」（第 100 頁）描繪背景。

蓋章貼圖　　蓋章貼圖　　蓋章貼圖

STEP 1

在新圖層以「mb 蘆葦」筆刷用蓋章貼圖的方式描繪蘆葦的圖像。一邊考量角色人物及對白框的畫面均衡，一邊將蘆葦的圖像配置在畫格內。

蓋章貼圖　　蓋章貼圖　　　蓋章貼圖

STEP 2

在另外的圖層以「mb 波斯菊」筆刷用蓋章貼圖的方式描繪圖像，與 STEP1 的「mb 蘆葦」同樣配置在畫格中。

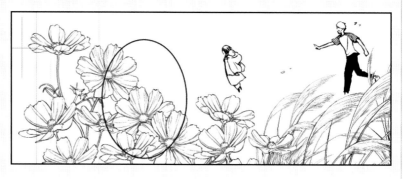

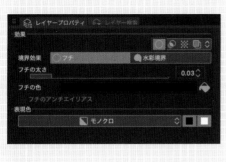 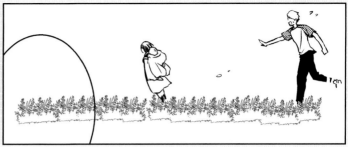

自
然
物
4

花

第1章 筆刷的基本知識

第2章 人工物筆刷

第3章 自然物筆刷

第4章 小道具筆刷

第5章 群眾筆刷

第6章 效果筆刷

STEP 3
建立一個新圖層，藉由圖層屬性的邊界效果來為圖像加上邊緣線。邊緣的粗細設定為 0.03mm，邊緣的顏色設定為黑色。將「mb 雜草」筆刷的尺寸調整得小一些，主要色與輔助色都設定為白色，在人物的腳邊描繪草叢。然後將圖層點陣圖層化處理。

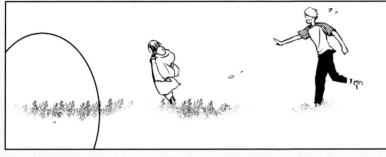

STEP 4
將在 **STEP3** 描繪的雜草模糊化處理後刪除消去。

STEP 5
將雜草的圖層放置於蘆葦與波斯菊的圖層底下。

STEP 6
為波斯菊貼上網點，畫面深處的林木也用網點來呈現。

STEP 7
將對白框的部分等多餘的部分以蒙版遮蓋消去。

自然物
5 枝葉

這是可以用來描繪帶有樹葉的枝椏的筆刷。
藉由新綠或是紅葉來增添季節感。

📄 branch01.sut（833KB）

mb 帶葉樹枝

這是帶有枝椏的闊葉樹葉的特寫圖像。因為包含了整個
枝椏在內的關係，只要蓋章貼圖就完成了。隨機描繪 3
種不同的帶葉樹枝。

使用的重點

- 以蓋章貼圖的方式隨處配置
- 想要改變枝椏方向時，可以使用 [編輯] 選單
 → [變形] → [旋轉] 來調整
- 可以在「主要色」改變線稿的顏色
- 可以在「輔助色」改變背景的顏色

📄 branch02.sut（696KB）

mb 銀杏

很適合運用於秋天插圖的銀杏樹枝。隨機描繪 2 種不
同的銀杏樹枝。

使用的重點

- 與「mb 帶葉樹枝」的使用方法相同

📄 branch03.sut（855KB）

mb 楓樹枝

楓樹枝也是出現在秋天插圖中的固定班底。隨機描繪 3
種不同的楓樹枝。

使用的重點

- 與「mb 帶葉樹枝」的使用方法相同

自然物
6 雲

這是很適合用來呈現天空描寫的雲朵筆刷。
分別有無主線類型和線稿類型這 2 種不同類型。

📄 cloud01.sut（592KB）

mb 雲

可以用來描繪如同以刮削網點表現的雲朵般的筆刷。如
果重疊描繪的話，可以描繪出更大的雲朵。

使用的重點

- 重疊描繪即可當作大型雲朵使用
- 以蓋章貼圖的方式隨處配置

📄 cloud02.sut（471KB）

mb 雲 _ 線稿

以線稿描繪雲朵的筆刷。圖像有包含白底在內。如果選
擇輔助色，就可以描繪成沒有線稿的外形輪廓。

使用的重點

- 以蓋章貼圖的方式隨處配置
- 可以在「主要色」改變線稿的顏色
- 可以在「輔助色」改變背景的顏色
- 選擇「輔助色」，即可描繪成外形輪廓

📄 cloud03.sut（499KB）

mb 積雨雲 _ 線稿

這是以線稿描繪積雨雲的筆刷。非常適合用來呈現夏天
場景的描寫。

使用的重點

- 與「mb 雲 _ 線稿」的使用方法相同

第1章 筆刷的基本知識

第2章 人工物筆刷

第3章 自然物筆刷

第4章 小道具筆刷

第5章 群眾筆刷

第6章 效果筆刷

自然物

7 石頭‧岩塊

可以用來描繪地面上的小石子或是大型岩塊的筆刷。
覺得畫面太過寂寞時，只要稍微加上這個筆刷作為裝飾就能形成一幅畫。

📄 rock01.sut（488KB）

mb 小石子

可以用來描繪手掌心大小尺寸，在地面上經常可見的小石子的筆刷。圖像有確實地與地面接地。

使用的重點

- 以蓋章貼圖的方式隨處配置
- 可以在「主要色」改變線稿的顏色
- 可以在「輔助色」改變背景的顏色

📄 rock02.sut（315KB）

mb 砂礫

可以描繪散落在地面的砂礫的筆刷。
圖像製作時有意識到符合地面的透視線，即使只是在部分的畫面上以蓋章貼圖的方式描繪，看起來就會有平坦地面的立體感。

使用的重點

- 與「mb 小石子」的使用方法相同

📄 rock03.sut（710KB）

mb 岩塊

可以用來描繪滾落在地面上的巨型岩塊的筆刷。每個圖像都是由2~3 個岩塊組合而成。

使用的重點

- 與「mb 小石子」的使用方法相同

📄 rock04.sut（279KB）

mb 懸崖

可以描繪由遠方觀看的垂直聳立懸崖。懸崖上方可以看到少許森林，呈現出充滿自然的風景。

使用的重點

- 以橫向筆劃的方式使用
- 請注意筆劃之間不要重疊

rock05.sut（650KB）

mb 鐘乳石

可以用來描繪由洞窟等處頂端垂下的鐘乳石的筆刷。隨機描繪 4 種不同的鐘乳石。

使用的重點

- 以橫向筆劃的方式使用
- 以蓋章貼圖的方式隨處配置
- 可以在「主要色」改變線稿的顏色
- 可以在「輔助色」改變背景的顏色

第1章

筆刷的基本知識

第2章

人工物筆刷

第3章

自然物筆刷

第4章

小道具筆刷

第5章

群眾筆刷

第6章

效果筆刷

實例 使用「mb 岩塊」「mb 雜草」（第 100 頁）「mb 闊葉樹」（第 96 頁）「mb 下雨」（第 114 頁）描繪洞窟的入口。

STEP 1

將主要色與輔助色設定為黑色，以「mb 草叢」筆刷將草叢的外形輪廓描繪成黑色，然後在其上以描繪色設定為黑色、背景色設定為白色的「mb 雜草」筆刷，追加描繪明亮的草叢，再將多餘不要的部分刪去。

STEP 2

在新圖層以「mb 岩塊」筆刷用蓋章貼圖的方式，重疊描繪岩塊。洞穴的部分以平塗的方式處理。

STEP 3

在新圖層以「mb 闊葉樹」筆刷描繪樹木，接著再貼上網點。

STEP 4

在新圖層以主要色和輔助色設定為白色的「mb 下雨」筆刷，描繪塗白的雨水。

STEP 5

在新圖層以塗白的方式描繪模糊處理的部分，減少草叢和周圍樹木的圖像細節。像這樣藉由減少畫面其他部分的資訊量，相對可以增加想要突顯部分（在這裡是岩塊洞穴的部分）的資訊量，好讓觀看者的視線自然朝向重要的部分。

自然物
8 雨

可以用來描繪雨水的筆刷。
視使用方法不同，既可以呈現綿綿小雨，也可以呈現出傾盆大雨的情景。

📄 rain01.sut（459KB）

mb 下雨

可以用來同時描繪平塗線、塗白線、雨滴的筆刷。

使用的重點

● 只要改變角度，可以描繪成強風中的大雨
● 藉由重複進行描畫，可以描繪出大雨的場景
● 可以在「主要色」改變平塗線的顏色
● 可以在「輔助色」改變塗白線的顏色

實例　使用「mb 下雨」與「mb 樹蔭」（第 94 頁）描繪說明場景狀態的畫格。

STEP 1 在黑白圖層以「mb 樹蔭」筆刷用蓋章貼圖的方式描繪樹木。

STEP 2 在新圖層以「mb 下雨」筆刷描繪雨水。這個筆刷可以同時描繪出黑色線條與塗白的線條。

STEP 3 在新圖層加入將樹木和雨水模糊處理般的塗白。

STEP 4 在雨水圖層的下方貼上網點，並加入刮削處理。

STEP 5 描繪手寫文字。

114

自然物 9 水・冰・雪

可以用來描繪水面、冰柱、雪的筆刷。

第1章 筆刷的基本知識
第2章 人工物筆刷
第3章 自然物筆刷
第4章 小道具筆刷
第5章 群眾筆刷
第6章 效果筆刷

□ water01.sut（480KB）

mb 水面 _ 線稿

想要以線稿而非網點描寫水面時使用的筆刷。因為不使用平塗的關係，所以完成後的畫面感覺比較沒有那麼沈重。

使用的重點
- 沿著水面使用

□ water02.sut（517KB）

mb 冰柱

可以用來描繪在寒冷場所的屋簷垂下冰柱的筆刷。隨機描繪 4 種不同的冰柱。

使用的重點
- 以橫向筆劃的方式使用
- 以蓋章貼圖的方式在畫面上隨處配置
- 可以在「主要色」改變線稿的顏色
- 可以在「輔助色」改變背景的顏色

□ water03.sut（340KB）

mb 雪

可以用來在平塗或網點上描繪雪的筆刷。

使用的重點
- 在平塗或網點上重疊使用

□ water04.sut（438KB）

mb 暴風雪

可以用來在平塗或網點上描繪暴風雪的筆刷。
只要改變前端圖像的角度，就可以改變暴風雪落下的角度。

使用的重點
- 與「雪」的使用方法相同

自然物
10 星空

可以用來描繪星空的筆刷。不光是運用在夜空的場景，也能夠用來描寫心境的風景。

📄 starrysky01.sut（556KB）

mb 星空

這是在平塗或網點上以塗白方式散布許多星星的筆刷。

使用的重點

- 以鋸齒狀筆劃的方式使用
- 以蓋章貼圖的方式隨處配置
- 以重疊筆劃與蓋章貼圖搭配使用，呈現疏密有別，看起來會更加自然
- 在平塗或網點上以白色描繪

實例 使用「mb 星空」「mb 針葉樹」「mb 闊葉樹_遠景」（第96頁）描繪滿天星空。

STEP 1 使用「針葉樹」筆刷與「闊葉樹_遠景」描繪森林。

STEP 2 在天空貼上漸層網點，呈現出夜晚的感覺。

STEP 3 以「星空筆刷」描繪星星。
改變筆刷尺寸、搭配重疊描繪，讓星星分布不要太平均，看起來會更自然。

自然物 11 水晶

可以用來描繪奇幻風格的水晶的筆刷。

第1章 筆刷的基本知識

第2章 人工物筆刷

第3章 自然物筆刷

第4章 小道具筆刷

第5章 群眾筆刷

第6章 效果筆刷

📄 crystal01.sut（625KB）

mb 水晶

可以用來描繪水晶結晶的筆刷。隨機描繪 4 種不同的水晶。

使用的重點

● 以蓋章貼圖的方式隨處配置
● 可以在「主要色」改變線稿的顏色
● 可以在「輔助色」改變背景的顏色

實例 使用「mb 水晶」與「mb 鐘乳石」「mb 岩塊」「mb 小石子」（第 113 頁）描繪洞窟內奇幻風格的背景。

STEP 1 在角色人物的畫面前方，以「mb 水晶」筆刷用蓋章貼圖的方式描繪水晶。

STEP 2 建立新圖層，在水晶後方以「mb 岩塊」筆刷描繪岩塊，再將不足的部分追加描繪上去。

STEP 3 建立新圖層，將「mb 水晶」筆刷的筆刷尺寸調小，描繪較小尺寸的水晶。
在圖層屬性的邊界效果，點選 [邊緣]，就可以讓較小尺寸水晶的輪廓更加鮮明。

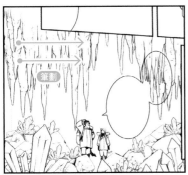

STEP 4 建立新圖層，以「mb 鐘乳石」筆刷用橫向筆劃的方式，重疊描繪幾次。再將筆觸過多的部分刪除消去。

STEP 5 在岩塊旁邊以「mb 小石子」筆刷描繪小石子。

STEP 6 建立新圖層，追加描繪畫面後方的洞穴入口處。

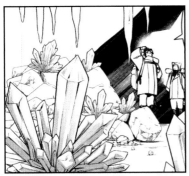

STEP 7 接著要在水晶貼上網點，呈現出透明感。

STEP 8 在洞窟的深處貼上網點，並在小尺寸水晶的周圍加上輕輕刮削的效果。藉由這樣的處理方式，讓水晶看起來有微微發光的感覺。

STEP 9 接著要在鍾乳石貼上網點。

STEP 10 在新建的圖層上以白色描繪光亮，讓水晶發光。

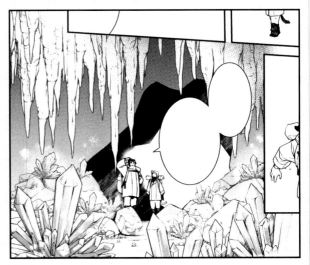

STEP 11 將多餘不要的背景以蒙版遮蓋起來。

小道具筆刷

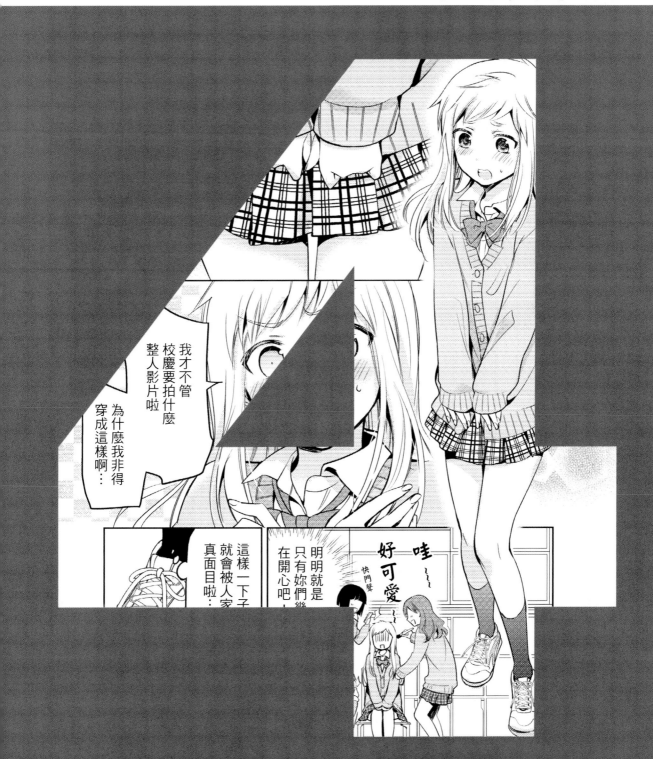

小道具 1 衣服

可以用來快速描繪襯衫鈕扣、編織毛衣袖口、拉鏈等等，
這些雖然不顯眼但又很耗費工夫的零件部位的筆刷。

📄 clothes01.sut（113KB）

mb 襯衫鈕扣

可以用來描繪像是學生的夏季制服、辦公室服裝等等，以及在其他各種場合多少會出現的襯衫鈕扣的筆刷。

使用的重點
- 以縱向筆劃的方式使用

📄 clothes02.sut（110KB）

mb 編織花紋 _ 袖口稜紋針織

可以用來描繪學生制服毛衣上的袖口稜紋針織圖樣。非常適合需要描繪大量制服場合的筆刷。

使用的重點
- 配合袖口的形狀筆劃

📄 clothes03.sut（154KB）

mb 編織花紋 _ 縱向稜紋針織

可以用來描繪編織毛衣細微的縱向稜紋的筆刷。

使用的重點
- 配合毛衣的形狀筆劃

範例

□ clothes04.sut（108KB）

mb 拉鏈 1

只要一筆劃就能描繪出非常耗費工夫的拉鏈的筆刷。這是閉合狀態的拉鏈。

使用的重點

● 配合衣服的形狀筆劃使用

□ clothes05.sut（108KB）

mb 拉鏈 2

呈現打開狀態的拉鏈。

使用的重點

● 與「mb 拉鏈 1」的使用方法相同

□ clothes06.sut（99KB）

mb 水手服襟線

範例

只要一筆劃就可以描繪出不容易用徒手描繪得好的水手服襟線的筆刷。

使用的重點

● 配合衣襟的形狀筆劃使用

□ clothes07.sut（104KB）

mb 毛巾

這是簡單就可以將不同於布料的毛巾質感描繪出來的筆刷。如果筆劃的方向反過來的話，可以描繪出方向相反的表面凹凸起伏質感。

使用的重點

● 與描繪線稿時的使用方法相同

補充

「mb 毛巾」筆刷會因為筆劃方向不同，而使表面凹凸起伏質感的方向隨之改變。

筆劃

如果以逆時針方向筆劃，表面凹凸起伏質感會在外側。

筆劃

如果以順時針方向筆劃，表面凹凸起伏質感會在內側。

第1章 筆刷的基本知識
第2章 人工物筆刷
第3章 自然物筆刷
第4章 小道具筆刷
第5章 群眾筆刷
第6章 效果筆刷

小道具 2 模様

這是可以用來描繪在很多地方都便於運用的方格紋或條紋模樣的筆刷。
配合衣服的皺褶筆劃，可以呈現出更自然的感覺。

📄 pattern01.sut（399KB）

mb 手繪風格方格模樣

可以用來描繪手繪風格，有些晃動歪曲的方格紋的筆刷。

使用的重點

- 配合衣服的皺褶筆劃使用
- 粗線條呈現灰色，所以在灰階的圖層描繪時，會成為黑色與灰色的方格紋
- 先在灰色圖層描繪，再將其網點化後使用

📄 pattern02.sut（152KB）

mb 手繪風格條紋模樣

可以用來描繪徒手描繪風格，帶點扭曲的條紋模樣的筆刷。

使用的重點

- 配合衣服的皺褶筆劃使用

┌ MEMO ┐

藉由 [線條修正] 的 [修正線寬]，可以改變筆刷的線條粗細。
在這裡是以「mb 手繪風格條紋模樣」為例，不過其他筆刷也同樣可以改變線寬。

在這裡要試著改變以「mb 手繪風格條紋模樣」描繪的條紋模樣線寬。
依照 [線修正] 的輔助工具選擇 [修正線寬]。

由於這是圖像帶有白底的筆刷，所以筆刷圖像「邊緣」的線寬會隨之改變，請多加注意。

沿著想要改變線寬的部分移動游標（在這裡是只改變衣襟部分的線寬）。

在工具屬性點選 [以指定寬度變粗]，就能讓線寬變粗。

如果點選 [以指定寬度變細] 的話，就能讓線寬變細。

第 1 章　筆刷的基本知識

第 2 章　人工物筆刷

第 3 章　自然物筆刷

第 4 章　小道具筆刷

第 5 章　群眾筆刷

第 6 章　效果筆刷

實例 使用「mb 袖口稜紋針織」與「mb 手繪風格方格模樣」描繪制服。

STEP 1 在新圖層以「mb 袖口稜紋針織」筆刷描繪毛衣的袖口稜紋模樣。

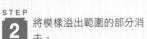

STEP 2 將模樣溢出範圍的部分消去。

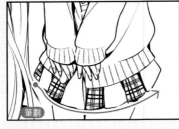

STEP 3 選擇裙子褶片時要間隔一道褶片。
在新圖層以「mb 手繪風格方格模樣」筆刷 1 筆筆劃來描繪方格紋。

筆劃

筆劃時要錯開花紋位置

STEP 4 選擇剩下來的裙子褶片，以「mb 手繪風格方格模樣」筆刷，稍微錯開先前描繪完成的方格花紋位置，繼續將方格紋描繪上去。藉由這樣的方法，可以避免單純只是貼上材質素材所造成的單調感。

STEP 5 最後要貼上網點。

小道具 3 繩子

除了可以用來描繪非常耗費工夫的鞋帶之外，
發揮創意還能夠描繪出各種不同的繩子款式的筆刷。

📄 string01.sut（136KB）

mb 鞋帶

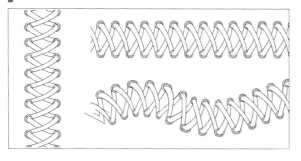

這是可以描繪細節很多，描繪起來非常辛苦的編織鞋帶的筆刷。
只需要簡單筆劃就能夠輕易描繪完成。

使用的重點

● 配合鞋子的形狀筆劃使用

📄 string02.sut（99KB）

mb 繩子

這是很不容易徒手描繪的細繩筆刷。因間隔部分有白色底圖的關
係，所以需以和筆刷相同感覺的使用方法就能描繪出蝴蝶結。

使用的重點

● 與描繪線稿的使用方法相同
● 與鞋帶組合使用時，要配合鞋帶的線寬，以 [修正線寬]
　來變更線寬

 實例　使用「mb 鞋帶」與「mb 繩子」描繪有鞋帶的室內鞋。

STEP 1 在新圖層以「mb 鞋帶」筆刷描
繪鞋帶編織部分。

STEP 2 在新圖層以「mb 繩子」筆刷描
繪鞋帶上的蝴蝶結。

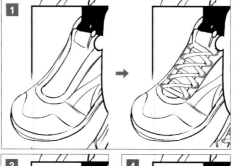

STEP 3 如果直接使用的話，感覺線條會太粗，
所以蝴蝶結的線條要以 [修正線寬] 來
調整變細一些。

STEP 4 加筆描繪蝴蝶結的部分。

STEP 5 然後貼上網點就完成了。

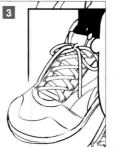
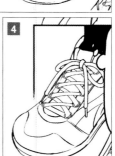
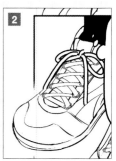
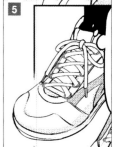

小道具 4 飲料

可以用來描繪寶特瓶、附吸管的塑料杯、
以及酒瓶或易開罐的筆刷。

第1章 筆刷的基本知識

第2章 人工物筆刷

第3章 自然物筆刷

第4章 小道具筆刷

第5章 群眾筆刷

第6章 效果筆刷

📄 drink01.sut（528KB）

▌mb 寶特瓶 _ 直立

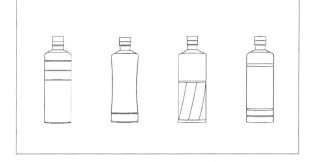

可以用來描繪由正面角度觀察的直立狀態寶特瓶的筆刷。也可以
運用在便利商店或是超市的陳列貨架上。

使用的重點
- 縮短間隔後，以橫向筆劃的方式使其並排，就可以當作
 商店的陳列貨架使用
- 以蓋章貼圖的方式隨處配置

📄 drink02.sut（629KB）

▌mb 寶特瓶 _ 散亂

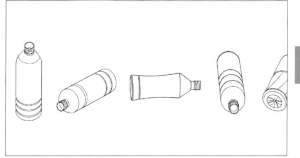

可以用來描繪許多散亂放置的寶特瓶的筆刷。隨機描繪 5 種不
同角度的寶特瓶。簡單就能呈現出散落一地的氣氛。

使用的重點
- 以蓋章貼圖的方式隨處配置

📄 drink03.sut（570KB）

▌mb 附吸管塑料杯

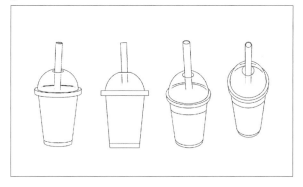

可以用來描繪附帶圓頂型蓋子，像是在具備時尚感的咖啡廳提供
的飲料的筆刷。隨機描繪 4 種不同角度的杯子。可以在杯子裡
追加描繪鮮奶油，或是加上一些裝飾也不錯。

使用的重點
- 以蓋章貼圖的方式隨處配置

📄 drink04.sut（488KB）

▌mb 附蓋紙杯

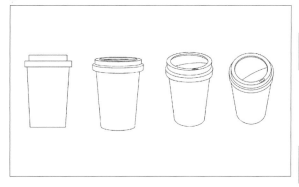

可以用來描繪蓋子上有飲用口的熱飲用紙杯的筆刷。隨機描繪 4
種不同角度的紙杯。

使用的重點
- 以蓋章貼圖的方式隨處配置

drink05.sut（562KB）

mb 啤酒罐 _ 直立

可以用來描繪大量直立啤酒罐的筆刷。隨機描繪 5 種不同角度的啤酒罐。因為包裝圖樣是空白的關係，所以也可以當作非酒精性飲料的易開罐使用。

使用的重點

● 以蓋章貼圖的方式隨處配置

drink06.sut（586KB）

mb 啤酒罐 _ 散亂

可以用來描繪大量散亂啤酒罐的筆刷。隨機描繪 5 種不同角度的啤酒罐。請貼上自己喜歡的產品商標後使用。

使用的重點

● 以蓋章貼圖的方式隨處配置

drink07.sut（572KB）

mb 葡萄酒瓶 _ 直立

可以用來描繪大量直立葡萄酒瓶的筆刷。因為是線條簡單的線稿，所以也可以最後修飾時的點綴使用。

使用的重點

● 以蓋章貼圖的方式隨處配置
● 以橫向筆劃描繪並排的葡萄酒瓶，可以當作紅酒收藏品使用

drink08.sut（616KB）

mb 葡萄酒瓶 _ 散亂

可以用來描繪大量散亂葡萄酒瓶的筆刷。適合用來描繪豪華宴會過後喝掉大量葡萄酒的殘局場景。

使用的重點

● 以蓋章貼圖的方式隨處配置

小道具 5 食物

除了是可以用來一口氣描繪出一家 4 口的餐桌的筆刷之外，
也可以當作是描繪居酒屋或是咖啡廳擺滿食物的筆刷使用。

📄 food01.sut（337KB）

mb 用餐 _ 家庭

這是可以描繪一家 4 口用餐場景的筆刷。在全家團聚圍在餐桌
前的場合，怎麼可以少了桌上的餐點呢？不過實在不想耗費工夫
去描繪！而這就是解決這個困擾的筆刷。

使用的重點
● 以蓋章貼圖的方式隨處配置

📄 food02.sut（339KB）

mb 用餐 _ 居酒屋

可以用來描繪啤酒或是小菜、小碟子，只要 1 個蓋章貼圖動作
就能將擺滿整張桌子的豐富美食描繪出來的筆刷。

使用的重點
● 與「mb 用餐 _ 家庭」的使用方法相同

📄 food03.sut（288KB）

mb 用餐 _ 咖啡廳

可以用來描繪 2 人份蛋糕組合以及 2 人份義大利麵的筆刷。

使用的重點
● 以蓋章貼圖的方式隨處配置
● 將多餘不要的部分以蒙版遮蓋起來，配合場景所需，可 以只留下蛋糕組合，或是只留下義大利麵來使用

小道具 5 食物

第 1 章 筆刷的基本知識

第 2 章 人工物筆刷

第 3 章 自然物筆刷

第 4 章 小道具筆刷

第 5 章 群眾筆刷

第 6 章 效果筆刷

實例 使用「mb 用餐_居酒屋」「mb 啤酒罐_直立」「mb 啤酒罐_散亂」描繪在家裡小酌一番的一格場景。

STEP 1 在新圖層以「mb 啤酒罐_直立」筆刷,與「mb 啤酒罐_散亂」筆刷描繪啤酒罐。

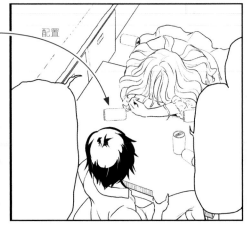

配置

STEP 2 配合人物及背景,一邊考量整體均衡,一邊將啤酒罐圖像配置在畫面上。

STEP 3 在新圖層以「mb 用餐_居酒屋」筆刷用蓋章貼圖的方式,描繪用餐時的碟盤餐具。

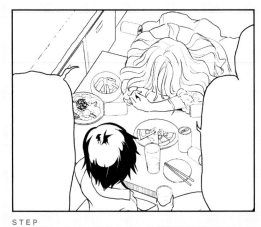

STEP 4 配合背景,將用餐時的碟盤餐具配置在畫面上。可以將盤中的食物減少一些,呈現出用餐到一半的狀態,也可以讓人物手裡拿著玻璃杯。

STEP 5 加上盤子底下的陰影,增加存在感。

STEP 6 最後要貼上網點。

群眾筆刷

群眾

1 夏裝

可以用來描繪身著夏裝的群眾角色人物的筆刷。
適合用在夏季舉辦的戶外或是室內的活動場景。

📄 summer01.sut（2.0MB）

mb 夏裝群眾 _ 歡欣 _ 正面 1

可以用來描繪身著夏季服裝的一般男女群眾
正在歡欣鼓舞的筆刷。表情都非常的鮮明。
有加上平塗的版本。

使用的重點

- 一邊調整筆壓，一邊以鋸齒狀筆劃來呈現出遠近感
- 可以在「主要色」改變線稿的顏色
- 可以在「輔助色」改變背景的顏色

📄 summer02.sut（2.1MB）

mb 夏裝群眾 _ 歡欣 _ 正面 2

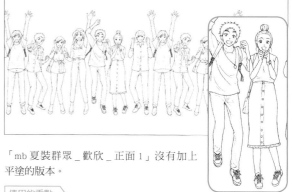

「mb 夏裝群眾 _ 歡欣 _ 正面 1」沒有加上
平塗的版本。

使用的重點

- 與「mb 夏裝群眾 _ 歡欣 _ 正面 1」的使用方法相同

📄 summer03.sut（1.9MB）

mb 夏裝群眾 _ 歡欣 _ 斜側面 1

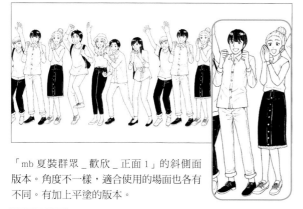

「mb 夏裝群眾 _ 歡欣 _ 正面 1」的斜側面
版本。角度不一樣，適合使用的場面也各有
不同。有加上平塗的版本。

使用的重點

- 與「mb 夏裝群眾 _ 歡欣 _ 正面 1」的使用方法相同

📄 summer04.sut（1.9MB）

mb 夏裝群眾 _ 歡欣 _ 斜側面 2

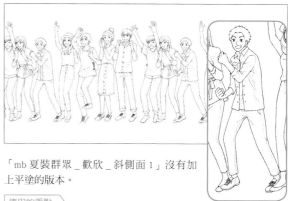

「mb 夏裝群眾 _ 歡欣 _ 斜側面 1」沒有加
上平塗的版本。

使用的重點

- 與「mb 夏裝群眾 _ 歡欣 _ 正面 1」的使用方法相同

□ summer05.sut（1.4MB）

mb 夏裝群眾 _ 拍手 _ 正面 1

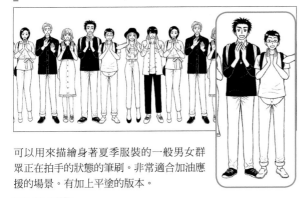

可以用來描繪身著夏季服裝的一般男女群眾正在拍手的狀態的筆刷。非常適合加油應援的場景。有加上平塗的版本。

使用的重點

● 與「mb 夏裝群眾 _ 歡欣 _ 正面 1」的使用方法相同

□ summer06.sut（1.5MB）

mb 夏裝群眾 _ 拍手 _ 正面 2

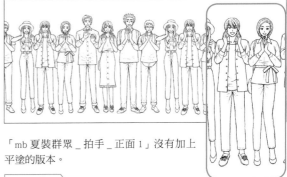

「mb 夏裝群眾 _ 拍手 _ 正面 1」沒有加上平塗的版本。

使用的重點

● 與「mb 夏裝群眾 _ 歡欣 _ 正面 1」的使用方法相同

□ summer07.sut（1.5MB）

mb 夏裝群眾 _ 拍手 _ 斜側面 1

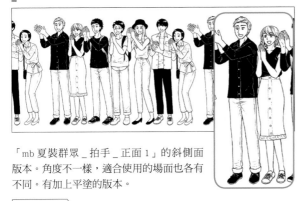

「mb 夏裝群眾 _ 拍手 _ 正面 1」的斜側面版本。角度不一樣，適合使用的場面也各有不同。有加上平塗的版本。

使用的重點

● 與「mb 夏裝群眾 _ 歡欣 _ 正面 1」的使用方法相同

□ summer08.sut（1.5MB）

mb 夏裝群眾 _ 拍手 _ 斜側面 2

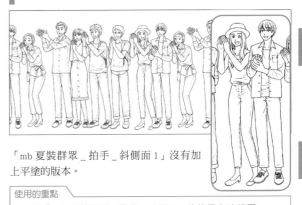

「mb 夏裝群眾 _ 拍手 _ 斜側面 1」沒有加上平塗的版本。

使用的重點

● 與「mb 夏裝群眾 _ 歡欣 _ 正面 1」的使用方法相同

補充

群眾筆刷也可以用蓋章貼圖的方式使用。如果直接使用預設的筆刷來蓋章貼圖，只能描繪出相同的人物，因此想要以蓋章貼圖的方式使用時，請在 [工具屬性] 改變設定。

直接使用筆刷蓋章貼圖的話，只能描繪出相同的人物。

點擊 [工具屬性] 右下方的 ，打開 [輔助工具詳細] 面板。

選擇 [筆劃]，將 [反複方法] 變更為 [隨機]。

MEMO

想要將筆刷恢復原來的設定時，點擊 [工具屬性] 右下的 ，就能回到預設的設定值。

以這樣的設定蓋章貼圖，就可以隨機描繪出不同的人物。

群眾 1 夏裝

第1章 筆刷的基本知識

第2章 人工物筆刷

第3章 自然物筆刷

第4章 小道具筆刷

第5章 群眾筆刷

第6章 效果筆刷

群眾
2 冬裝

可以用來描繪身著冬季服裝的群眾的筆刷。
輕鬆就能描繪出在寒冬中觀看著主人公們活躍姿態的群眾。

🗋 winter01.sut（1.7MB）

mb 冬裝群眾_歡欣_正面 1

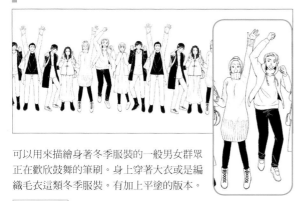

可以用來描繪身著冬季服裝的一般男女群眾
正在歡欣鼓舞的筆刷。身上穿著大衣或是編
織毛衣這類冬季服裝。有加上平塗的版本。

使用的重點
- 一邊調整筆壓，以一邊鋸齒狀筆劃呈現出遠近感
- 可以在「主要色」改變線稿的顏色
- 可以在「輔助色」改變背景的顏色

🗋 winter02.sut（1.8MB）

mb 冬裝群眾_歡欣_正面 2

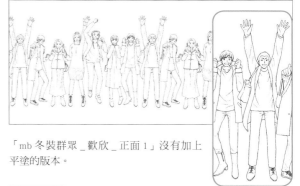

「mb 冬裝群眾_歡欣_正面 1」沒有加上
平塗的版本。

使用的重點
- 與「mb 冬裝群眾_歡欣_正面 1」的使用方法相同

🗋 winter03.sut（1.8MB）

mb 冬裝群眾_歡欣_斜側面 1

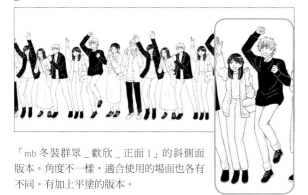

「mb 冬裝群眾_歡欣_正面 1」的斜側面
版本。角度不一樣，適合使用的場面也各有
不同。有加上平塗的版本。

使用的重點
- 與「mb 冬裝群眾_歡欣_正面 1」的使用方法相同

🗋 winter04.sut（1.8MB）

mb 冬裝群眾_歡欣__斜側面 2

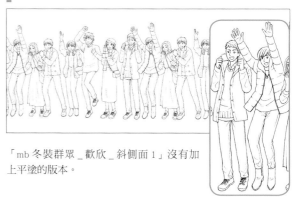

「mb 冬裝群眾_歡欣_斜側面 1」沒有加
上平塗的版本。

使用的重點
- 與「mb 冬裝群眾_歡欣_正面 1」的使用方法相同

📄 winter05.sut（1.6MB）

mb 冬裝群眾_拍手_正面 1

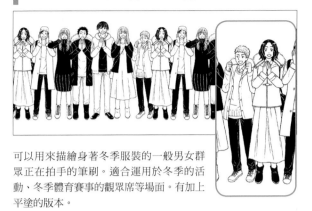

可以用來描繪身著冬季服裝的一般男女群眾正在拍手的筆刷。適合運用於冬季的活動、冬季體育賽事的觀眾席等場面。有加上平塗的版本。

使用的重點
● 與「mb 冬裝群眾_歡欣_正面 1」的使用方法相同

📄 winter06.sut（1.6MB）

mb 冬裝群眾_拍手_正面 2

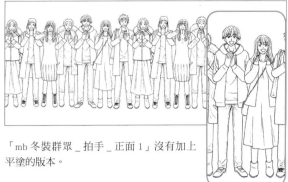

「mb 冬裝群眾_拍手_正面 1」沒有加上平塗的版本。

使用的重點
● 與「mb 冬裝群眾_歡欣_正面 1」的使用方法相同

📄 winter07.sut（1.6MB）

mb 冬裝群眾_拍手_斜側面 1

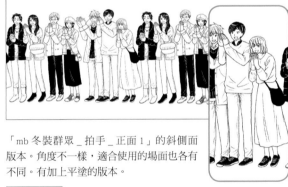

「mb 冬裝群眾_拍手_正面 1」的斜側面版本。角度不一樣，適合使用的場面也各有不同。有加上平塗的版本。

使用的重點
● 與「mb 冬裝群眾_歡欣_正面 1」的使用方法相同

📄 winter08.sut（1.6MB）

mb 冬裝群眾_拍手_斜側面 2

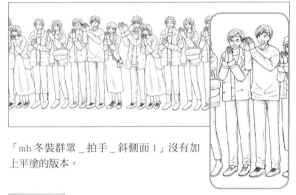

「mb 冬裝群眾_拍手_斜側面 1」沒有加上平塗的版本。

使用的重點
● 與「mb 冬裝群眾_歡欣_正面 1」的使用方法相同

MEMO

本書的筆刷當中有很多是橫向滾動圖像來使用的筆刷。如果使用徒手描繪的話，圖像容易崩壞，但只要使用 [特殊尺規] 的 [平行線]，就能描繪得非常整齊美觀。

點擊 [建立尺規]，然後選擇 [特殊尺規]。在 [工具屬性] 的 [特殊尺規] 的下拉式選單選擇 [平行線]。

按住 Shift 不放，橫向拖曳後，就能建立平行線的特殊尺規。

在 [特殊尺規] 建立的圖層上，即使以徒手描繪，也會沿著尺規描繪出整齊美觀的圖像。

第 1 章 筆刷的基本知識

第 2 章 人工物筆刷

第 3 章 自然物筆刷

第 4 章 小道具筆刷

第 5 章 群眾筆刷

第 6 章 效果筆刷

群眾 3 立領學生服・水手服

可以用來描繪身穿立領學生服、水手服的群眾的筆刷。
非常適合運用在體育賽事大會或是校慶等活動上。

□ uniform01.sut（1.9MB）

mb 學生群眾 _ 歡欣 _ 正面 1

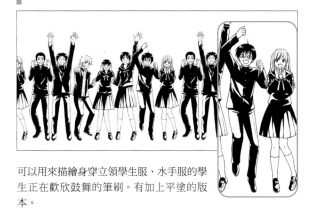

可以用來描繪身穿立領學生服、水手服的學
生正在歡欣鼓舞的筆刷。有加上平塗的版
本。

使用的重點

- 一邊調整筆壓，一邊以鋸齒狀筆劃呈現出遠近感
- 可以在「主要色」改變線稿的顏色
- 可以在「輔助色」改變背景色

□ uniform02.sut（2.0MB）

mb 學生群眾 _ 歡欣 _ 正面 2

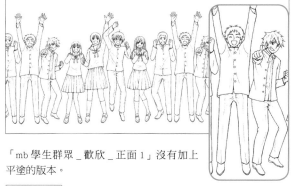

「mb 學生群眾 _ 歡欣 _ 正面 1」沒有加上
平塗的版本。

使用的重點

- 與「mb 學生群眾 _ 歡欣 _ 正面 1」的使用方法相同

□ uniform03.sut（1.9MB）

mb 學生群眾 _ 歡欣 _ 斜側面 1

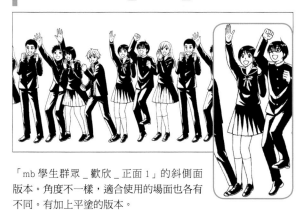

「mb 學生群眾 _ 歡欣 _ 正面 1」的斜側面
版本。角度不一樣，適合使用的場面也各有
不同。有加上平塗的版本。

使用的重點

- 與「mb 學生群眾 _ 歡欣 __ 正面 1」的使用方法相同

□ uniform04.sut（2.0MB）

mb 學生群眾 _ 歡欣 _ 斜側面 2

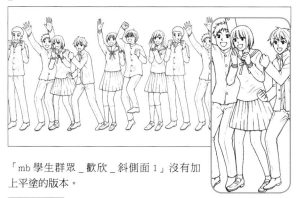

「mb 學生群眾 _ 歡欣 _ 斜側面 1」沒有加
上平塗的版本。

使用的重點

- 與「mb 學生群眾 _ 歡欣 _ 正面 1」的使用方法相同

🗋 uniform05.sut（1.5MB）

mb 學生群眾 _ 拍手 _ 正面 1

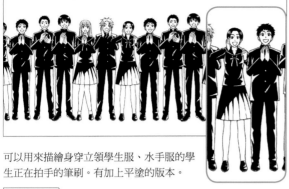

可以用來描繪身穿立領學生服、水手服的學生正在拍手的筆刷。有加上平塗的版本。

使用的重點
● 與「mb 學生群眾 _ 歡欣 _ 正面 1」的使用方法相同

🗋 uniform07.sut（1.5MB）

mb 學生群眾 _ 拍手 _ 斜側面 1

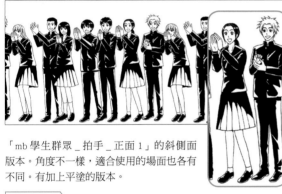

「mb 學生群眾 _ 拍手 _ 正面 1」的斜側面版本。角度不一樣，適合使用的場面也各有不同。有加上平塗的版本。

使用的重點
● 與「mb 學生群眾 _ 歡欣 _ 正面 1」的使用方法相同

🗋 uniform08.sut（1.5MB）

mb 學生群眾 _ 拍手 _ 斜側面 2

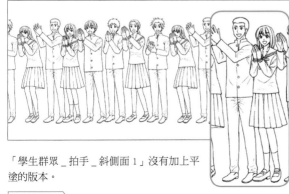

「學生群眾 _ 拍手 _ 斜側面 1」沒有加上平塗的版本。

使用的重點
● 與「mb 學生群眾 _ 歡欣 _ 正面 1」的使用方法相同

🗋 uniform06.sut（1.6MB）

mb 學生群眾 _ 拍手 _ 正面 2

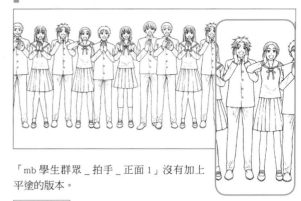

「mb 學生群眾 _ 拍手 _ 正面 1」沒有加上平塗的版本。

使用的重點
● 與「mb 學生群眾 _ 歡欣 _ 正面 1」的使用方法相同

補充

因為群眾筆刷都有加上白底的關係，可以重複描畫（藉由變更輔助色，也可以改變白底的顏色）。
重複筆刷的時候、請讓筆劃由後方開始朝向前方重疊。此時可以藉由錯開筆刷筆劃的開始位置，避免出現相同的人物重疊在一起的狀況。

一邊放大筆刷尺寸，一邊重複筆劃的話，可以呈現出遠近感。若是再加上模糊處理效果的話，更能夠增加臨場感。

使用「mb 學生群眾 _ 歡欣 _ 正面 1」與「mb 扶手」（第 85 頁），呈現出比賽正進入高潮的場面。

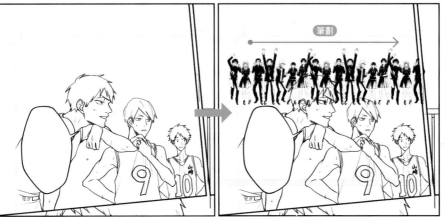

STEP
1

在新圖層上放置 [特殊尺規] 的 [平行線]，以「mb 學生群眾 _ 歡欣 _ 正面 1」筆刷描繪學生群眾。

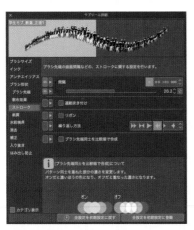

STEP
2

打開學生群眾筆刷 [輔助工具詳細]，將 [筆劃] 的 [反覆方法] 選擇 [隨機]。建立一個新圖層，以蓋章貼圖的方式，填埋群眾的間隙。透過人數的增加，可以呈現出現場更加熱鬧的氣氛。

STEP
3

為了避免群眾過於顯眼，所以將眼睛和臉部都刪除消去。考量到整體畫面的均衡，還可以將抬高的手臂改為放下，或是在頭髮加上平塗處理之類，適度追加描繪。

STEP
4

在新圖層上放置平行線的尺規，以「mb 扶手」描繪扶手。扶手的下方加上二樓觀眾席的線條。

STEP
5 將描繪群眾的圖層整理放入新圖層資料夾,並將群眾與扶手重疊的部分以蒙版遮蓋起來。

STEP
6 將描繪了扶手的圖層與 **STEP5** 整理起來的群眾資料夾,一起放入新圖層資料夾,將覆蓋到畫面前方的角色人物的部分用蒙版遮蓋起來。

STEP
7 將畫面前方的角色人物周圍以塗白的方式做模糊處理。

STEP
8 為角色人物貼上網點、平塗,然後加上手寫文字。

MEMO

在角色人物周圍以塗白加入模糊處理的方法

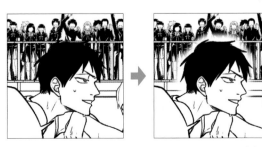

追加一個灰階的圖層,使用噴筆工具將角色人物周圍噴上白色,做出模糊處理效果。

將 [圖層屬性] 的 [效果] 變更為 [網點],再將 [網的設定] 更改為 [雜訊]。

第1章　筆刷的基本知識

第2章　人工物筆刷

第3章　自然物筆刷

第4章　小道具筆刷

第5章　群眾筆刷

第6章　效果筆刷

群眾
4

西式制服

可以用來描繪學生西式制服的群眾的筆刷。
如果與立領學生服、水手服筆刷組合運用,可以描繪出跨校聯合活動的場景。

📄 blazer01.sut(1.8MB)

mb 西式制服群眾_歡欣_正面 1

可以用來描繪西式制服款式的學生正在歡欣
鼓舞的筆刷。仔細觀察的話,可以發現每位
角色人物的制服穿著方式都有些不一樣。有
加上平塗的版本。

使用的重點

- ● 一邊調整筆壓,一邊以鋸齒狀筆劃呈現出遠近感
- ● 可以在「主要色」改變線稿的顏色
- ● 可以在「輔助色」改變背景的顏色

📄 blazer02.sut(1.8MB)

mb 西式制服群眾_歡欣_正面 2

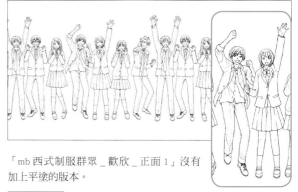

「mb 西式制服群眾_歡欣_正面 1」沒有
加上平塗的版本。

使用的重點

- ● 與「mb 西式制服群眾_歡欣_正面 1」的使用方法相同

📄 blazer03.sut(1.7MB)

mb 西式制服群眾_歡欣_斜側面 1

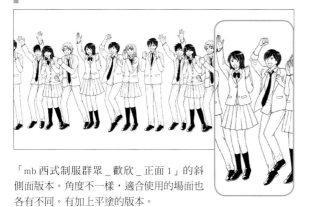

「mb 西式制服群眾_歡欣_正面 1」的斜
側面版本。角度不一樣,適合使用的場面也
各有不同。有加上平塗的版本。

使用的重點

- ● 與「mb 西式制服群眾_歡欣_正面 1」的使用方法相同

📄 blazer04.sut(1.8MB)

mb 西式制服群眾_歡欣_斜側面 2

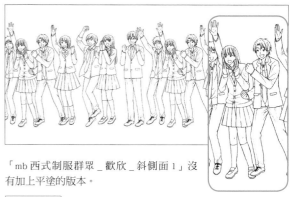

「mb 西式制服群眾_歡欣_斜側面 1」沒
有加上平塗的版本。

使用的重點

- ● 與「mb 西式制服群眾_歡欣_正面 1」的使用方法相同

blazer05.sut（1.6MB）

mb 西式制服群眾 _ 拍手 _ 正面 1

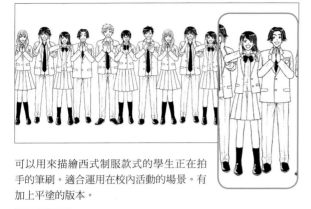

可以用來描繪西式制服款式的學生正在拍手的筆刷。適合運用在校內活動的場景。有加上平塗的版本。

使用的重點
● 與「mb 西式制服群眾 _ 歡欣 _ 正面 1」的使用方法相同

blazer06.sut（1.6MB）

mb 西式制服群眾 _ 拍手 _ 正面 2

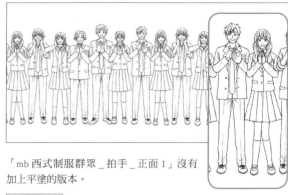

「mb 西式制服群眾 _ 拍手 _ 正面 1」沒有加上平塗的版本。

使用的重點
● 與「mb 西式制服群眾 _ 歡欣 _ 正面 1」的使用方法相同

blazer07.sut（1.6MB）

mb 西式制服群眾 _ 拍手 _ 斜側面 1

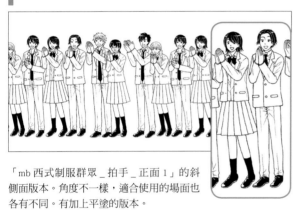

「mb 西式制服群眾 _ 拍手 _ 正面 1」的斜側面版本。角度不一樣，適合使用的場面也各有不同。有加上平塗的版本。

使用的重點
● 與「mb 西式制服群眾 _ 歡欣 _ 正面 1」的使用方法相同

blazer08.sut（1.6MB）

mb 西式制服群眾 _ 拍手 _ 斜側面 2

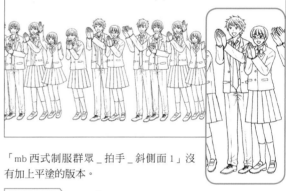

「mb 西式制服群眾 _ 拍手 _ 斜側面 1」沒有加上平塗的版本。

使用的重點
● 與「mb 西式制服群眾 _ 歡欣 _ 正面 1」的使用方法相同

補充

群眾筆刷只要服裝和角度都一樣的話，就算將不同圖像組合在一起，完成後的畫面看起來也不會有違和感。舉例來說，即使將正面的拍手與歡欣混合運用，也不會產生違和感。

筆刷圖像如果想要以隨機描繪的話，需要變更筆刷的設定。變更的方法請參考第 131 頁。

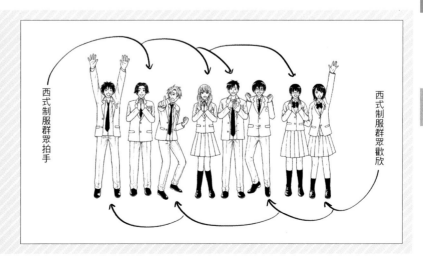

西式制服群眾拍手　　西式制服群眾歡欣

5 體育賽事觀戰

可以用來描繪在體育賽事中觀戰的群眾的筆刷。
即使原本是空蕩蕩的體育場館，也能夠在一瞬間塞滿了觀眾。

📄 sports01.sut（445KB）

mb 體育賽事觀戰群眾 1

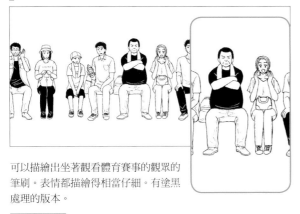

可以描繪出坐著觀看體育賽事的觀眾的
筆刷。表情都描繪得相當仔細。有塗黑
處理的版本。

使用的重點
- 以橫向筆劃的方式使用
- 藉由改變筆刷尺寸重複描畫，可以描繪出場館中的觀眾席
- 可以在「主要色」改變線稿的顏色
- 可以在「輔助色」改變背景的顏色

📄 sports02.sut（457KB）

mb 體育賽事觀戰群眾 2

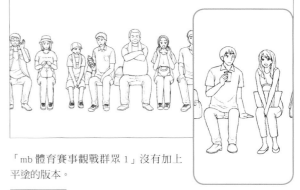

「mb 體育賽事觀戰群眾 1」沒有加上
平塗的版本。

使用的重點
- 與「mb 體育賽事觀戰群眾 1」的使用方法相同

📄 sports03.sut（496KB）

mb 體育賽事觀戰群眾 _ 歡欣 1

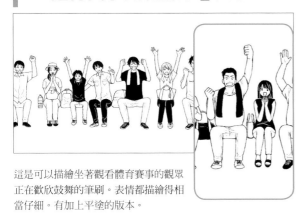

這是可以描繪坐著觀看體育賽事的觀眾
正在歡欣鼓舞的筆刷。表情都描繪得相
當仔細。有加上平塗的版本。

使用的重點
- 與「mb 體育賽事觀戰群眾 1」的使用方法相同

📄 sports04.sut（513KB）

mb 體育賽事觀戰群眾 _ 歡欣 2

「mb 體育賽事觀戰群眾 _ 歡欣 1」沒
有加上平塗的版本。

使用的重點
- 與「mb 體育賽事觀戰群眾 1」的使用方法相同

群眾 5

體育賽事觀戰

第1章 筆刷的基本知識

第2章 人工物筆刷

第3章 自然物筆刷

第4章 小道具筆刷

第5章 群眾筆刷

第6章 效果筆刷

sports05.sut（208KB）

mb 體育賽事觀戰群眾 _ 遠景 1

可以描繪坐著觀看體育賽事，只有露出小尺寸上半身的觀眾的筆刷。表情沒有描繪出來，可以當作遠景使用。有加上平塗的版本。

使用的重點
- 一邊調整筆壓，一邊以鋸齒狀筆劃呈現出遠近感
- 可以在「主要色」改變線稿的顏色
- 可以在「輔助色」改變背景的顏色

sports06.sut（210KB）

mb 體育賽事觀戰群眾 _ 遠景 2

「mb 體育賽事觀戰群眾 _ 遠景 1」沒有加上平塗的版本。

使用的重點
- 與「mb 體育賽事觀戰群眾 _ 遠景 1」的使用方法相同

補充

本書使用了「平塗」以及「貼上網點」這些傳統以徒手描繪漫畫時經常會使用到的用語來進行解說。在這裡要為各位介紹本書所使用的主要漫畫描繪用語以及軟體的使用方法。

 →

貼上網點
指的是將「網點」這個由許多點點組成圖案的貼紙貼在畫面上的動作。數位作畫時雖然不會實際貼上網點貼紙，但本書仍然將網點處理這個步驟稱為「貼上網點」。
關於貼上網點的方法，請參考第 39 頁。

刮削
使用美工刀在網點紙上刮削，呈現出特別質感的作業。可以將自己慣用的筆刷工具設定為「透明色」，或者是使用橡皮擦消去網點。此時，只要使用輔助工具 [裝飾] 的「網格線（刮網點用）」，就能夠呈現出如同刮削網點般的效果。

平塗 · 塗黑
以「黑色」整個塗黑的部分稱之為平塗（塗黑）。請以自己慣用的筆刷工具填充上色即可。

塗白
請以自己慣用的筆刷工具，設定為「白色」，在圖像上重疊描繪即可。

第5章

群眾

群眾筆刷

> 📁 05mob > 📁 06audience

群眾 6 觀眾

可以用來描繪現場表演等觀眾的群眾筆刷。

📄 audience01.sut（1.5MB）

mb 演唱會觀眾的群眾 1

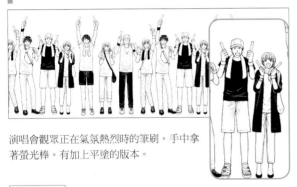

演唱會觀眾正在氣氛熱烈時的筆刷。手中拿著螢光棒。有加上平塗的版本。

使用的重點
- ● 一邊調整筆壓，一邊以鋸齒狀筆劃呈現出遠近感
- ● 可以在「主要色」改變線稿的顏色
- ● 可以在「輔助色」改變背景的顏色

📄 audience02.sut（1.5MB）

mb 演唱會觀眾的群眾 2

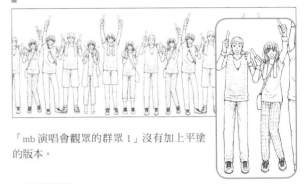

「mb 演唱會觀眾的群眾 1」沒有加上平塗的版本。

使用的重點
- ● 與「mb 演唱會觀眾的群眾 1」的使用方法相同

📄 audience03.sut（188KB）

mb 演唱會觀眾的群眾 _ 遠景 1

演唱會觀眾正在氣氛熱烈時的筆刷。因為是遠景版本，所以表情沒有描繪出來。有加上平塗的版本。

使用的重點
- ● 與「mb 演唱會觀眾的群眾 1」的使用方法相同

📄 audience04.sut（192KB）

mb 演唱會觀眾的群眾 _ 遠景 2

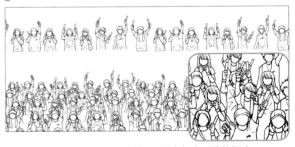

「mb 演唱會觀眾的群眾 _ 遠景 1」沒有加上平塗的版本。

使用的重點
- ● 與「mb 演唱會觀眾的群眾 1」的使用方法相同

📄 audience05.sut（112KB）

mb 微小群眾

表情、衣服、動作反應都沒有描繪出來，小尺寸的坐姿觀眾排成 1 列的筆刷。因為圖像有包含白底的關係，可以重疊描繪。

使用的重點
- ● 以橫向筆劃的方式使用
- ● 藉由重複描畫，可以描繪出大量的觀眾
- ● 可以在「主要色」改變線稿的顏色
- ● 可以在「輔助色」改變背景的顏色

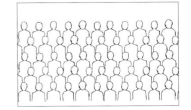

群眾
7 電車

可以用來描繪站立在電車裡的群眾的筆刷。

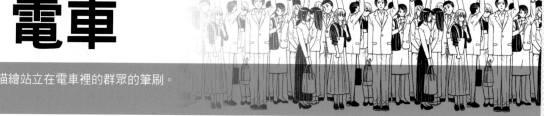

📄 train01.sut（266KB）

mb 電車裡的群眾 _ 立姿 1

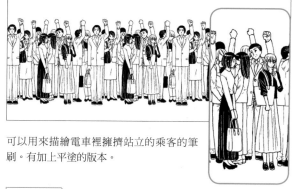

可以用來描繪電車裡擁擠站立的乘客的筆刷。有加上平塗的版本。

使用的重點
- ● 以橫向筆劃的方式使用
- ● 可以在「主要色」改變線稿的顏色
- ● 可以在「輔助色」改變背景色

📄 train02.sut（281KB）

mb 電車裡的群眾 _ 立姿 2

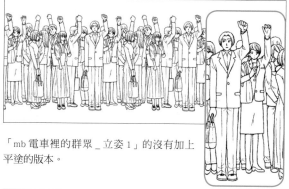

「mb 電車裡的群眾 _ 立姿 1」的沒有加上平塗的版本。

使用的重點
- ● 與「mb 電車裡的群眾 _ 立姿 1」的使用方法相同

📄 train03.sut（300KB）

mb 電車裡的群眾 _ 坐姿 1

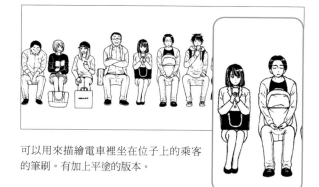

可以用來描繪電車裡坐在位子上的乘客的筆刷。有加上平塗的版本。

使用的重點
- ● 與「mb 電車裡的群眾 _ 立姿 1」的使用方法相同

📄 train04.sut（310KB）

mb 電車裡的群眾 _ 坐姿 2

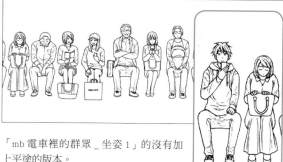

「mb 電車裡的群眾 _ 坐姿 1」的沒有加上平塗的版本。

使用的重點
- ● 與「mb 電車裡的群眾 _ 立姿 1」的使用方法相同

第1章 筆刷的基本知識

第2章 人工物筆刷

第3章 自然物筆刷

第4章 小道具筆刷

第5章 群眾筆刷

第6章 效果筆刷

第5章
群眾筆刷

群眾
8 # 街上

可以用來描繪街上往來交錯的群眾的筆刷。
即使是只有建築物的鬼城，也可以一瞬間變成滿滿人潮的都會區。

☐ town01.sut（1.5MB）
mb 商業區的群眾 _ 通勤 1

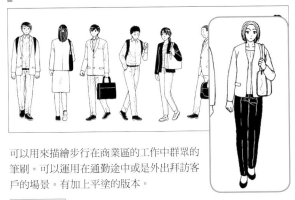

可以用來描繪步行在商業區的工作中群眾的筆刷。可以運用在通勤途中或是外出拜訪客戶的場景。有加上平塗的版本。

使用的重點
- 一邊調整筆壓，一邊筆劃，可以呈現出遠近感
- 可以在「主要色」改變線稿的顏色
- 可以在「輔助色」改變背景的顏色

☐ town02.sut（1.5MB）
mb 商業區的群眾 _ 通勤 2

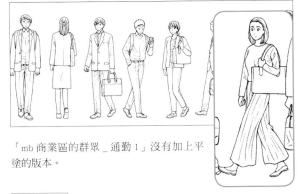

「mb 商業區的群眾 _ 通勤 1」沒有加上平塗的版本。

使用的重點
- 與「mb 商業區的群眾 _ 通勤 1」的使用方法相同

☐ town03.sut（1.4MB）
mb 商業區的群眾 _ 工作中 1

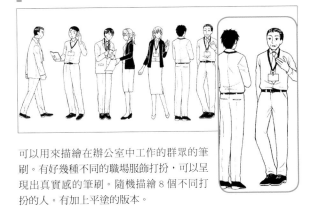

可以用來描繪在辦公室中工作的群眾的筆刷。有好幾種不同的職場服飾打扮，可以呈現出真實感的筆刷。隨機描繪8個不同打扮的人。有加上平塗的版本。

使用的重點
- 以蓋章貼圖的方式隨處配置
- 可以在「主要色」改變線稿的顏色
- 可以在「輔助色」改變背景的顏色

☐ town04.sut（1.4MB）
mb 商業區的群眾 _ 工作中 2

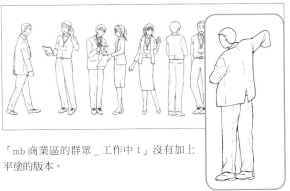

「mb 商業區的群眾 _ 工作中 1」沒有加上平塗的版本。

使用的重點
- 與「mb 商業區的群眾 _ 工作中 1」的使用方法相同

town05.sut（1.6MB）

mb 便服年輕女性群眾 1

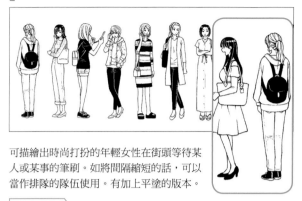

可描繪出時尚打扮的年輕女性在街頭等待某
人或某事的筆刷。如將間隔縮短的話，可以
當作排隊的隊伍使用。有加上平塗的版本。

使用的重點

- 以蓋章貼圖的方式隨處配置
- 調整設定的間隔，可以當作排隊的隊伍使用
- 可以在「主要色」改變線稿的顏色
- 可以在「輔助色」改變背景的顏色

town06.sut（1.6MB）

mb 便服年輕女性群眾 2

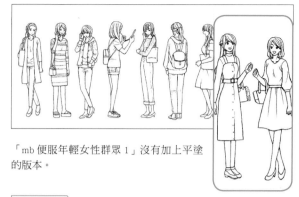

「mb 便服年輕女性群眾 1」沒有加上平塗
的版本。

使用的重點

- 與「mb 便服年輕女性群眾 1」的使用方法相同

town07.sut（1.2MB）

mb 往來行人的群眾 1

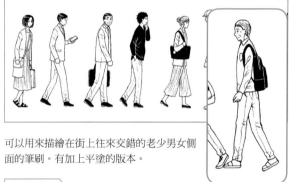

可以用來描繪在街上往來交錯的老少男女側
面的筆刷。有加上平塗的版本。

使用的重點

- 沿著人潮的方向以筆劃描繪
- 以蓋章貼圖的方式隨處配置
- 可以在「主要色」改變線稿的顏色
- 可以在「輔助色」改變背景的顏色

town08.sut（1.2MB）

mb 往來行人的群眾 2

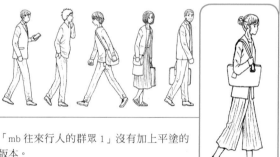

「mb 往來行人的群眾 1」沒有加上平塗的
版本。

使用的重點

- 與「mb 往來行人的群眾 1」的使用方法相同

補充

群眾筆刷可以配合背景選用最適合的筆刷。背景如果是商業區的話，選擇穿著職場打扮的群眾；如果是商店林立的街頭時，
選擇便服輕鬆打扮的群眾，會顯得更有臨場感。

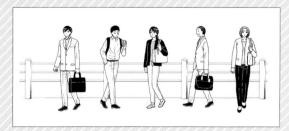

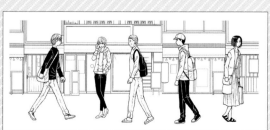

第1章　筆刷的基本知識

第2章　人工物筆刷

第3章　自然物筆刷

第4章　小道具筆刷

第5章　群眾筆刷

第6章　效果筆刷

町 town09.sut（1.2MB）

mb 驚慌群眾 1

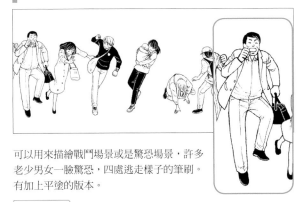

可以用來描繪戰鬥場景或是驚恐場景，許多
老少男女一臉驚恐，四處逃走樣子的筆刷。
有加上平塗的版本。

使用的重點

- 一邊調整筆壓，一邊筆劃，可以呈現出遠近感
- 可以在「主要色」改變線稿的顏色
- 可以在「輔助色」改變背景的顏色

町 town10.sut（1.3MB）

mb 驚慌群眾 2

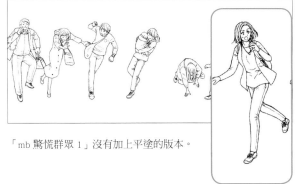

「mb 驚慌群眾 1」沒有加上平塗的版本。

使用的重點

- 與「mb 驚慌群眾 1」的使用方法相同

補充

以橫向筆劃使用「街景」或是「花紋」筆刷的時候，在下筆處或收筆處有可能無法描繪得非常漂亮。這個時候就需要使用蒙版來修飾調整。

下筆開始描繪的部分有些扭曲。

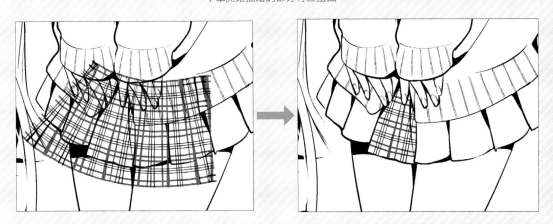

描繪時要比想要使用的部分多畫一些。

再將多餘不要的部分以蒙版遮蓋或是用橡皮擦刪除消去。

效果筆刷

效果 1 衝擊波

可以用來描繪雷電、靜電、衝擊波的筆刷。
除了奇幻風格的角色人物攻擊時的特殊效果之外，也可以使用於角色人物心境的背景。

□ shock01.sut（155KB）

mb 雷電

可以用來在平塗之上描繪如網點般的雷電效果的筆刷。可以在畫
面上任何想要的地方追加閃光效果線。

使用的重點

- 筆刷大小會隨著筆壓改變
- 配合筆劃的軌跡描繪圖像
- 在平塗或網點上，以白色描繪

□ shock02.sut（597KB）

mb 靜電

因為圖像有包含白底的關係，可以在已經描繪完成的畫面加上靜
電閃爍的效果。粗細會隨著筆壓改變。

使用的重點

- 筆刷大小會隨著筆壓改變
- 配合筆劃的軌跡描繪圖像
- 先在灰色的圖層描繪後，再將其網點化使用

□ shock03.sut（180KB）

mb 衝擊波

可以用來描繪少年漫畫中經常可見的衝擊波的筆刷。調整筆壓就
可以改變尺寸大小。

使用的重點

- 一邊調整筆壓，一邊筆劃，可以呈現出遠近感
- 可以在「主要色」改變線稿的顏色
- 可以在「輔助色」改變背景的顏色

效果 1 衝擊波

第1章 筆刷的基本知識

第2章 人工物筆刷

第3章 自然物筆刷

第4章 小道具筆刷

第5章 群眾筆刷

第6章 效果筆刷

實例 使用「mb 靜電」描繪角色人物攻擊時的特殊效果。

STEP 1 建立一個新圖層,將[圖層屬性]的[顯示顏色]設定為[灰色]。以角色人物的手部周圍為中心,使用「mb 靜電」筆刷描繪靜電。

STEP 2 選擇描繪靜電的圖層,將[圖層屬性]的[效果]設定為[網點]。

效果 2 漫畫效果

塗黑閃光效果線、海膽框線、點描以及格狀效果線等等，
這些以徒手描繪都需要耗費相當工夫的作畫技巧，如今都可以用筆刷描繪了。

📄 comic01.sut（250KB）

mb 收筆速度線

速度效果線的兩側變得較細的（收筆）筆刷。只要
使用特殊尺規的同心圓，就能夠當作集中線使用。

使用的重點
- 以縱向、橫向、斜向的筆劃使用
- 使用 [特殊尺規] 的 [同心圓]，可以描繪出集中線

📄 comic02.sut（234KB）

mb 塗黑收筆線

可以用來描繪在黑暗中發出閃光的效果線（平塗閃
光線），是線段較長的帶收筆線的筆刷。以縱向的
筆劃描繪，與平塗一起組合運用，可以呈現出平行
線的平塗閃光線；使用同心圓尺規，可以當作圓形
的平塗閃光線使用。

使用的重點
- 與「mb 收筆速度線」的使用方法相同

📄 comic03.sut（253KB）

mb 塗黑收筆線 _ 鋸齒狀

將平塗閃光線筆刷的線段隨機改變長度的筆刷。如
果使用白色，描繪一個較小的同心圓，可以當作察
覺平塗閃光線（角色發現什麼事情時的效果）使
用。

使用的重點
- 與「mb 收筆速度線」的使用方法相同

效果 2
漫畫效果

第1章 筆刷的基本知識

第2章 人工物筆刷

第3章 自然物筆刷

第4章 小道具筆刷

第5章 群眾筆刷

第6章 效果筆刷

📄 comic04.sut（114KB）

mb 海膽框線

這是可以使用在角色人物的台詞或獨白的幅寬狹窄、而且兩側為塗黑的閃光線筆刷。搭配特殊尺規的同心圓等尺規，可以描繪出自己喜歡的海膽框線。預設的海膽框線因為設定細分為許多種類，每次使用都需要依目的來進行調整。而這個海膽框線筆刷雖然無法調整筆刷的大小尺寸，反過來說特徵就是單純的「兩側平塗閃光線專用的海膽框線」，用途明確，很容易判斷是否要選用。不需要細微的調整。

使用的重點
- ●配合筆劃的軌跡描繪圖像
- ●使用 [特殊尺規] 的 [同心圓]，可以描繪出海膽閃光效果線

📄 comic05.sut（118KB）

mb 收筆海膽框線

可以用來描繪線條不均勻的收筆海膽框線的筆刷。搭配特殊尺規的同心圓，可以描繪出自己喜歡的海膽框線。

使用的重點
- ●與「mb 海膽框線」的使用方法相同

📄 comic06.sut（749KB）

mb 平塗閃光線

可以用蓋章貼圖的感覺來描繪形狀整齊的平塗閃光線的筆刷。因為會隨機描繪 4 種不同的平塗閃光線，請持續點擊畫面蓋章貼圖，直到出現自己想要的圖像為止。

使用的重點
- ●以蓋章貼圖的方式隨處配置

實例 使用「mb 收筆速度線」筆刷與 [特殊尺規] 工具的 [同心圓] 描繪集中線。

STEP 1 在新圖層以 [特殊尺規] 工具的 [同心圓] 建立尺規。

STEP 2 以「mb 收筆速度線」筆刷沿著尺規畫圓繞成一圈。

STEP 3 將多餘不要的部分以蒙版遮蓋刪除。

實例 使用「mb 塗黑收筆線」描繪背景。

STEP 1 在新圖層以 [特殊尺規] 的 [同心圓] 建立尺規。以「mb 塗黑收筆線」筆刷沿著尺規畫圓繞成一圈。

STEP 2 將外圈的不足之處補上平塗處理。

第
1
章

筆刷的基本知識

第
2
章

人工物筆刷

第
3
章

自然物筆刷

第
4
章

小道具筆刷

第
5
章

群眾筆刷

第
6
章

效果筆刷

STEP 3 將覆蓋在角色人物上的多餘部分消去。

STEP 4 接著貼上網點。

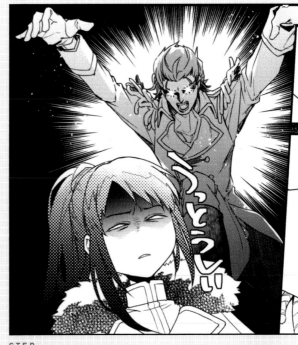

STEP 5 以塗白的方式讓眼睛發光，並在角色人物的周圍描繪白色的水花飛沫，增添角色的氣勢。

STEP 6 加上手寫文字。

實例 使用「mb 平塗閃光線」描繪舞台燈光。

STEP
1 背景貼上漸層網點。

STEP
2 疊上一個新圖層，將「mb 平塗閃光線」筆刷設定為白色，
以蓋章貼圖的方式描繪平塗閃光線。

STEP
3 將多餘不要的部分以蒙版遮蓋消去。為角色人物貼
上網點。

STEP
4 以塗白的方式描繪水花飛沫。

STEP
5 加上手寫文字。

效果
2
漫畫效果

第1章 筆刷的基本知識

第2章 人工物筆刷

第3章 自然物筆刷

第4章 小道具筆刷

第5章 群眾筆刷

第6章 效果筆刷

實例 使用「mb 平塗閃光線」「mb 演唱會觀眾的群眾 _ 遠景 1」「mb 演唱會觀眾的群眾 1」（第 142 頁）描繪現場演唱的場景。

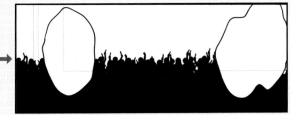

STEP 1 以「mb 演唱會觀眾的群眾 _ 遠景 1」筆刷，將主要色與輔助色設定為黑色，描繪平塗的群眾外形輪廓。再以相同的筆刷重複描繪，將群眾的間隙填滿，並且將底下平塗成黑色。

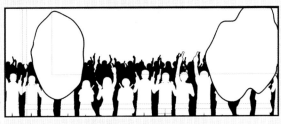

STEP 2 在新圖層以圖層屬性的邊界效果 [邊緣] 加上黑色的邊線。將主要色與輔助色設定為白色，以「mb 演唱會觀眾的群眾 1」筆刷，描繪白色的群眾外形輪廓。

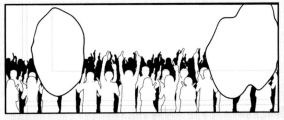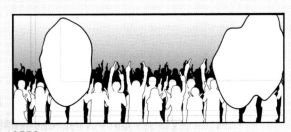

STEP 3 再建立一個新圖層，以邊界效果 [邊緣] 加入黑色邊線，重複描繪白色的群眾。

STEP 4 朝舞台的方向貼上漸層網點。

STEP 5 使用「mb 平塗閃光線」筆刷，以白色描繪閃光效果線。

STEP 6 在群眾貼上漸層網點。

STEP 7 以塗白的方式描繪水花飛沫。

STEP 8 加上手寫文字。

🗋 comic07.sut（143KB）

mb 籃球花紋

可以用來描繪籃球表面花紋模樣的筆刷。又稱為鮫小紋。因為圖像帶有白底的關係，即使重複描繪，花紋也不會變得愈來愈密集。

使用的重點
● 配合筆劃的軌跡描繪圖像

🗋 comic08.sut（156KB）

mb 點描

可以用來在平塗上以鏤空留白的方式描繪點描效果的筆刷。描繪一次後，再以反方向重複描繪後的效果也蠻有意思的。

使用的重點
● 配合筆劃的軌跡描繪圖像

🗋 comic09.sut（100KB）

mb 繩狀效果線

可以在四角方格描繪出單一方向線條（1 網交叉）的繩狀效果線的筆刷。
因為圖像包含白底的關係，重疊時的效果恰到好處，不管怎麼重複筆劃都可以保持 1 網交叉的狀態。

使用的重點
● 配合筆劃的軌跡描繪圖像

🗋 comic10.sut（103KB）

mb 格狀效果線

可以在四角方格描繪出交叉線條（2 網交叉）的徒手描繪風格的網格。因為圖像包含白底的關係，即使重複筆劃描繪網格也不會變得過於密集。能夠呈現出與繩狀效果線不同的感覺。

使用的重點
● 配合筆劃的軌跡描繪圖像

☐ comic11.sut（536KB）

mb 察覺

可以隨機描繪 5 種在漫畫裡不可或缺，單純但不簡單的「察覺」符號的筆刷。

使用的重點
- 以蓋章貼圖的方式隨處配置
- 想要改變方向時，可以使用 [編輯] 選單→ [變形] → [旋轉] 來調整

☐ comic12.sut（624KB）

mb 符號

可以隨機描繪 6 種不同在漫畫裡經常出現的古典符號的筆刷。

使用的重點
- 與「mb 察覺」的使用方法相同

實例 | 使用「mb 察覺」，為角色人物加上效果。

 STEP 1 以「mb 察覺」筆刷，用蓋章貼圖的方式描繪符號，然後再貼上網點就完成了。

由於會隨機描繪 5 種不同的符號，請持續蓋章貼圖的動作，直到出現想要的符號為止。

第1章 筆刷的基本知識

第2章 人工物筆刷

第3章 自然物筆刷

第4章 小道具筆刷

第5章 群眾筆刷

第6章 效果筆刷

索引

作者紹介

背景倉庫

由株式會社 Repread 負責營運，漫畫及插圖的背景素材的專業網站。
以解決漫畫製作過程中發生的「沒時間」「沒人手」「不會畫背景」等問題為宗旨，藉由網路下載或是 CD-ROM 的方式，提供免費授權、方便使用的背景素材（檔案資料）。
主要的著作有《帶有角色姿勢的背景集》（繁中版北星圖書公司出版）。

Web https://haikeisouko.com/
Pixiv https://www. pixiv.net/users/15977114
Twitter https://twitter.com/haikeisouko

蒼田 山（AOTA YAMA）

漫畫家。由株式會社 Repread 負責營運，提供數位背景素材下載服務網站「背景倉庫」的製作統括。
代表作有《帶有角色姿勢的背景集》（北星圖書公司出版）、
《コミック版ザ・ゴール》（ダイヤモンド社）系列、
《決算書速習教室》系列（PHP 研究所）、
《LINE@ で戦え！空手マーケター春香》作為 Web 責任者以 Fonum 形式連載。
除此之外，也參與了許多企業內部的資訊刊物、社史、廣告用漫畫、廣告著陸頁、商業漫畫及插圖等製作工作。

Twitter https://twitter.com/yamaaota

工作人員

● 製作過程示範 ……… チョモラン　梵辛
● 範例漫畫 …………… 寺井赤音　逆木ルミヲ　皇ハマオ　ゆうや
● 設計、DTP ………… 廣田正康
● 編輯 ………………… 難波智裕 [Remi-Q]　秋田　綾 [Remi-Q]
● 企劃 ………………… 谷村康弘 [HOBBY JAPAN] 川上聖子 [HOBBY JAPAN]
● 協力 ………………… 株式会社セルシス

CLIP STUDIO PAINT 筆刷素材集
黑白插圖/漫畫篇

作　　者　背景倉庫
翻　　譯　楊哲群
發 行 人　陳偉祥
出　　版　北星圖書事業股份有限公司
地　　址　234 新北市永和區中正路 458 號 B1
電　　話　886-2-29229000
傳　　真　886-2-29229041
網　　址　www.nsbooks.com.tw
E-MAIL　nsbook@nsbooks.com.tw
劃撥帳戶　北星文化事業有限公司
劃撥帳號　50042987
製版印刷　皇甫彩藝印刷股份有限公司
出 版 日　2021 年 4 月
I S B N　978-957-9559-65-2
定　　價　550 元

如有缺頁或裝訂錯誤，請寄回更換。

國家圖書館出版品預行編目（CIP）資料

CLIP STUDIO PAINT 筆刷素材集：黑白插圖/漫畫篇/ 背景倉庫著；楊哲群翻譯. -- 新北市：北星圖書, 2021.04
　　面；　　公分

ISBN 978-957-9559-65-2（平裝）

1.電腦繪圖　2.插畫　3.繪畫技法

956.2 109018181

臉書粉絲專頁

LINE 官方帳號